青山裕企妄攝私塾

偶像系女孩打造法

U0076678

瑞昇文化

序

　　我在工作上會拍攝女演員或偶像等。

　　尤其是拍攝偶像的時候，經常都在思考要如何帶出她們的魅力，而最重要的便是打造構圖方式（取景）。

　　偶像們平常就會自拍，然後將照片上傳到SNS等網站上。也就是說偶像自己會成為攝影師、自我打造形象，拍攝的時候讓自己看起來更有魅力、更棒（用比較流行的說法就是「加料」）。

　　因此，當然都是一些非常美麗又可愛的照片，但她們總是會試圖隱藏一些自己不是很喜歡的地方、或者老是用同一個角度拍攝，畢竟是拿著智慧型手機，因此取景也會變得十分單調。

　　因此我們攝影師會下的功夫，就是那些她們自拍時無法拍攝、但可以帶出她們魅力的取景。

　　我們會拍得讓她們看起來體態優美、臉龐秀氣，讓她們覺得開心。

　　另外除了可愛以外，也會試著帶出她們的嶄新魅力。有時候看起來成熟、有時看起來非常純真，我非常重視要為她們拍出「從未見過的自我」。

　　要如何在構圖上多下功夫、利用光線、一邊與她們溝通的同時，來拍攝這些女孩子們呢？在這個能夠拍攝偶像的時代，為了那些在攝影會上煩惱著「在短時間之中，怎麼拍都是一樣的東西」、「不知道該怎麼拍才好」的人，我寫了這本書。

　　雖然標題是『偶像照片的拍攝方式』，但偶像畢竟也是普通的女孩子，因此在拍攝周遭朋友、或者一般的模特兒時也可以應用這些方法。

　　那麼，就請學習「偶像照片」的魅力、技巧以及深度吧！

The special
portrait
photography
of

Task
have fun

Photo by Yuki Aoyama

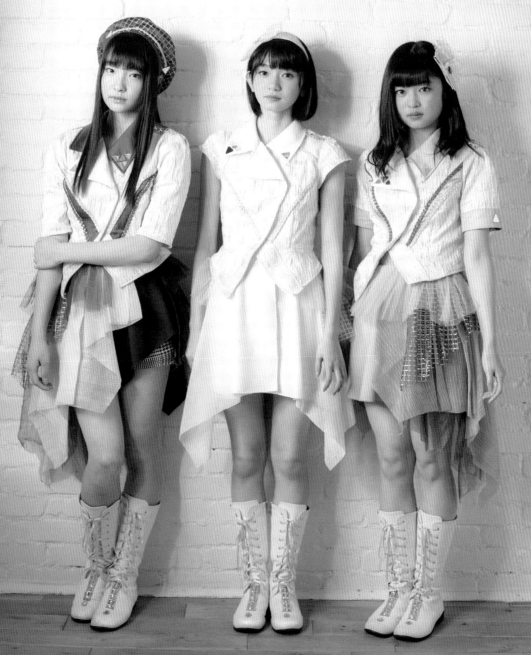

里仲菜月 Natsuki Satonaka　　　熊澤風花 Fuka Kumazawa　　　白岡今日花 Kyoka Shiraoka

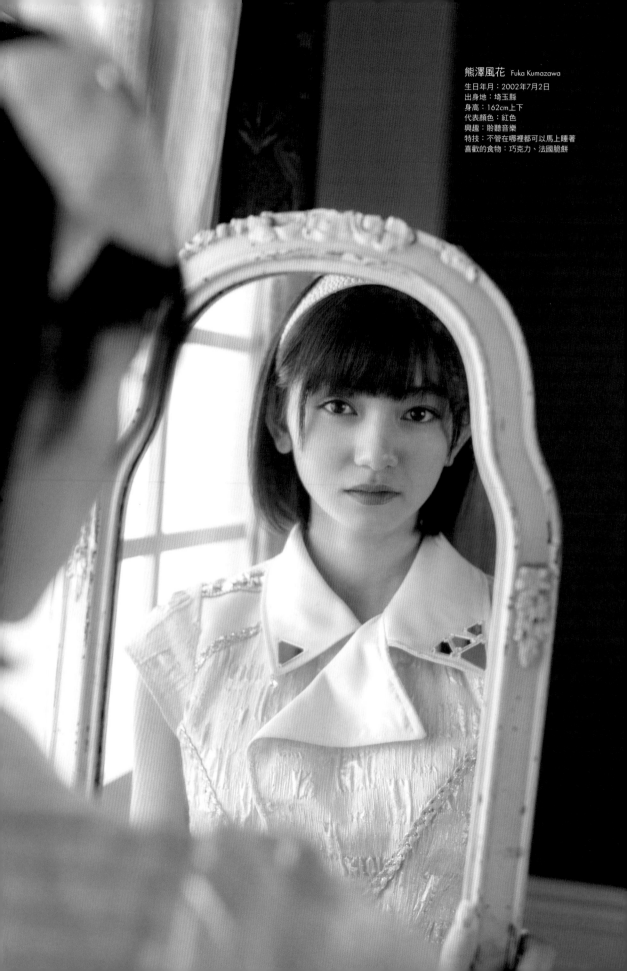

熊澤風花　Fuka Kumazawa
生日年月：2002年7月2日
出身地：埼玉縣
身高：162cm上下
代表顏色：紅色
興趣：聆聽音樂
特技：不管在哪裡都可以馬上睡著
喜歡的食物：巧克力、法國脆餅

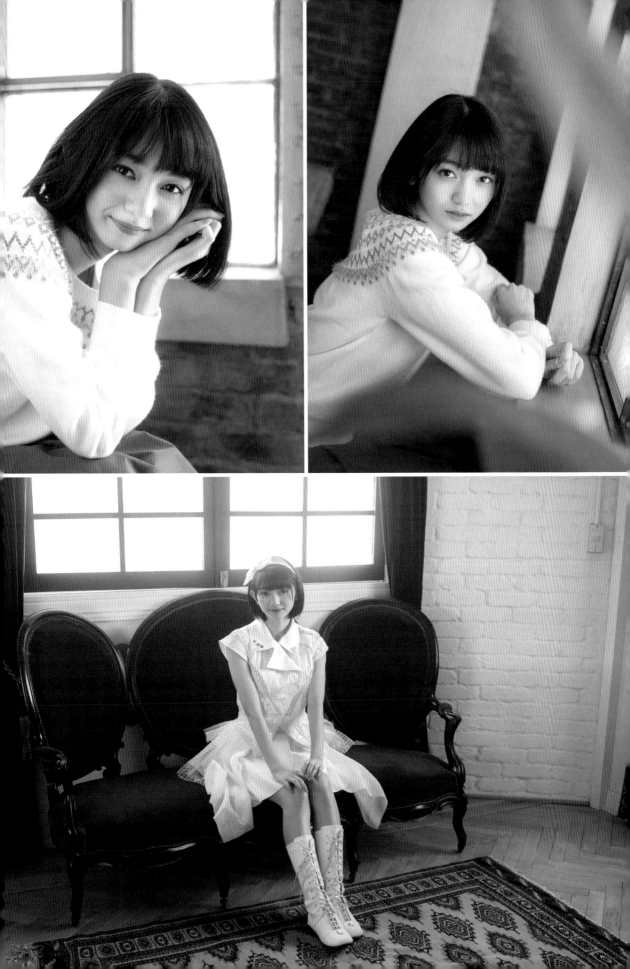

白岡今日花　Kyoka Shiraoka

生日年月：2002年6月25日
出身地：東京都
身高：162cm上下
代表顏色：藍色
興趣：看漫畫
特技：立定跳高
喜歡的食物：年糕、起司、抹茶

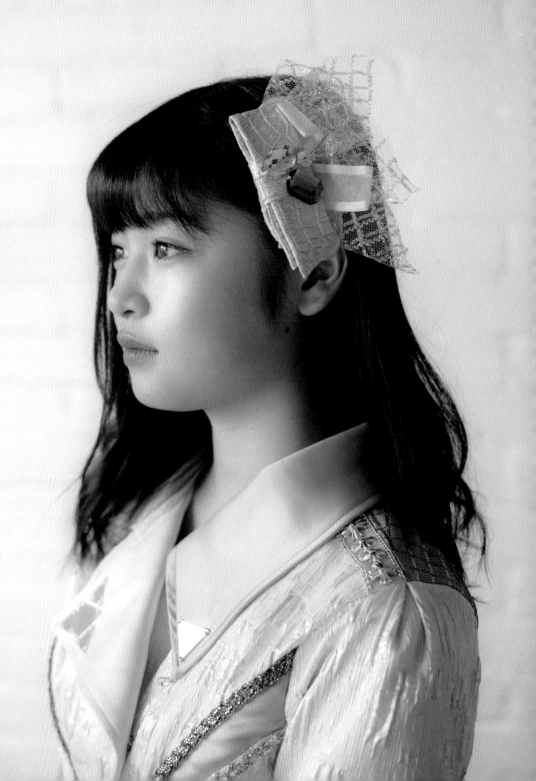

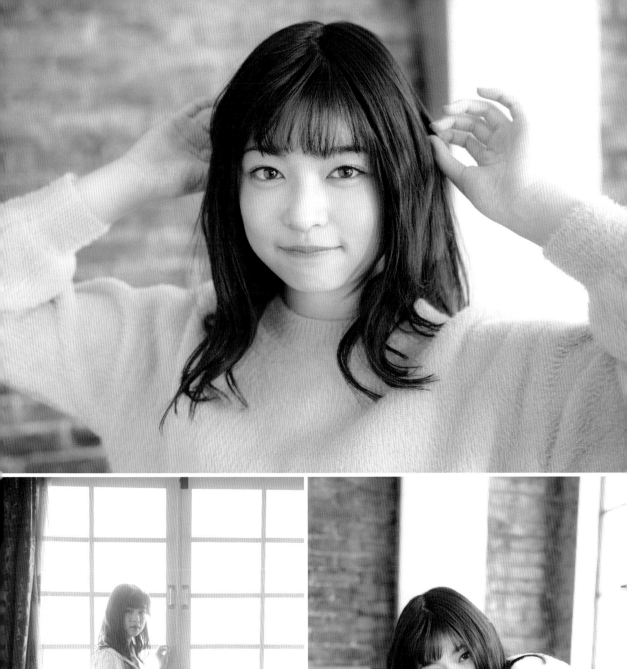
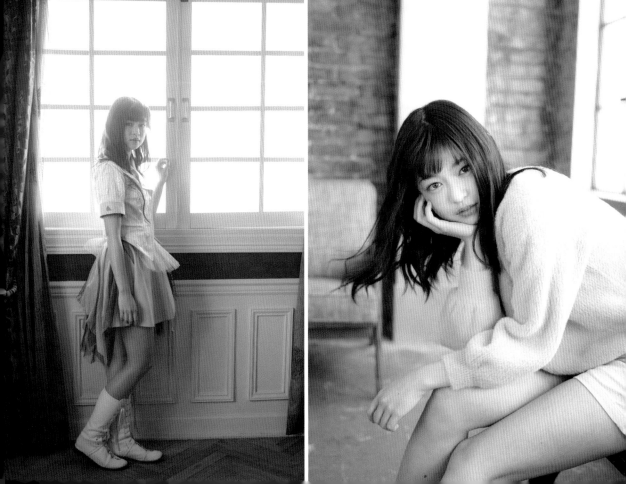

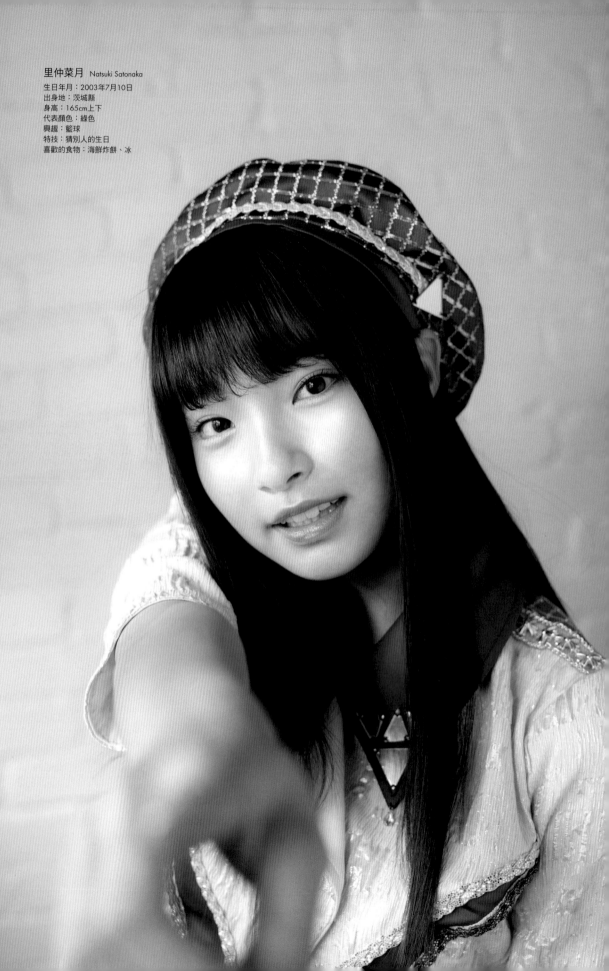

里仲菜月　Natsuki Satonaka
生日年月：2003年7月10日
出身地：茨城縣
身高：165cm上下
代表顏色：綠色
興趣：籃球
特技：猜別人的生日
喜歡的食物：海鮮炸餅、冰

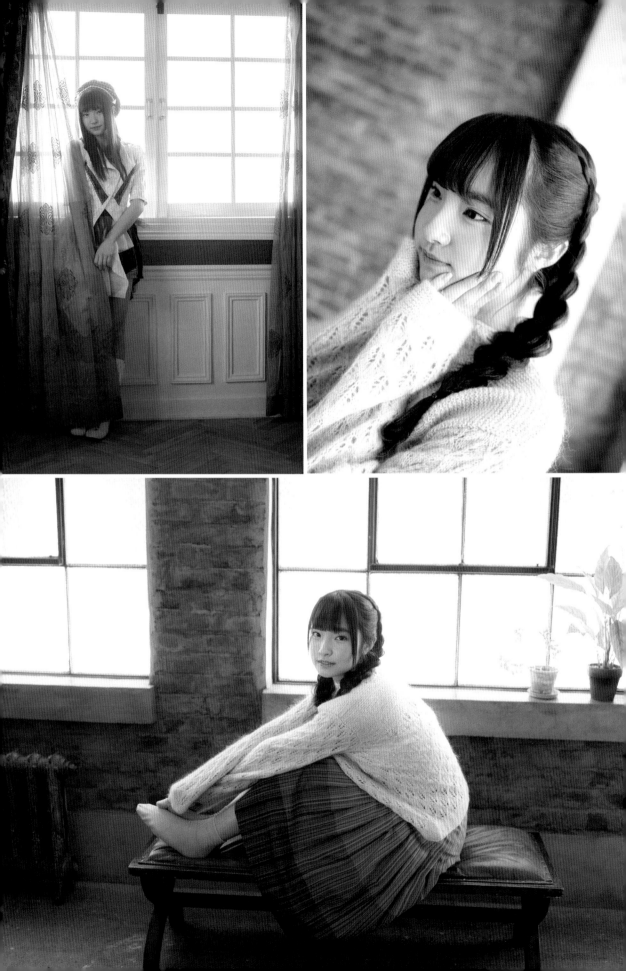

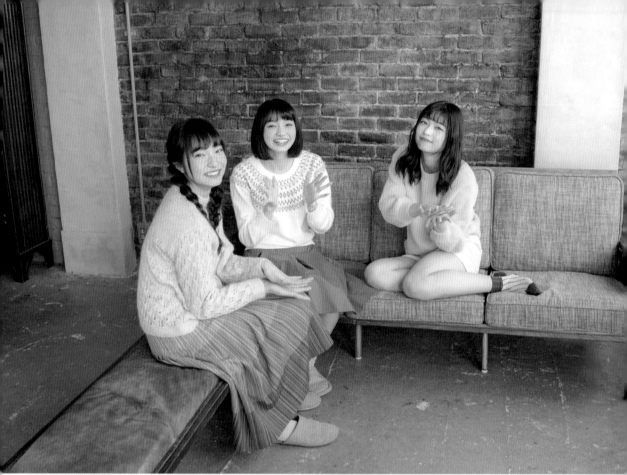

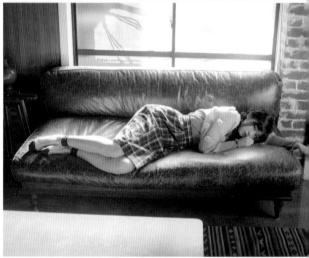

Task have Fun（タスクハブファン）

以「人生就是課題（Task），這樣的話就一邊享受課題一邊做完吧！」概念打造出的偶像團體。她們的表演活力十足，與她們文靜的外貌毫不相符，為表演帶出整體感而使觀眾感受到魅力的演唱會，在偶像界中也蔚為話題。

2017年10月、2018年6月舉辦團體單獨表演後出道。在東名阪舉辦兩次巡迴皆大獲成功。

2019年除了舉辦團體三週年紀念巡迴演唱會以外，也在赤坂BLITZ、中野SUN PLAZA舉辦單獨公演。

官方網站　https://taskhavefun.net/
官方推特 Twitter　https://twitter.com/TaskhaveFun

Behind the scenes of
photography

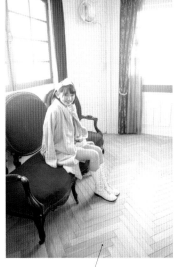

化妝中。1個人大概會花費
30分鐘到1小時左右。

休息中會看手機、
自拍要上傳到SNS用的照片。

這天氣候嚴寒。就算是攝影只有暫停一下，
讓被攝者披上外套也是個禮貌。

拍攝第4頁照片時的樣子。
工作人員在下面撐著鏡子。

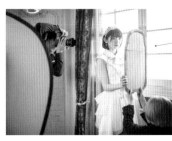

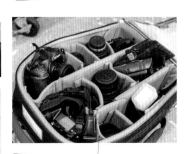

冬天的攝影棚內其實頗為寒冷，
因此必須要有暖氣。

我主要使用PENTAX645Z和SONY RX1 RM2。
並沒有特別拘泥於使用哪個廠商的產品。

攝影中也會不斷讓髮妝師進行調整。

目次

帶去攝影會的機材
要盡可能少量

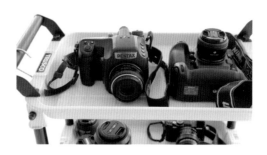

　　能夠拍攝偶像的就是攝影會。應該要帶哪些機材去攝影會呢……？我想大概很多人有這個煩惱。雖然會擔心在攝影的時候心想「要是有帶那個來就好了……」而感到後悔，就打算盡可能把東西都帶過去，但其實最好還是盡可能少帶些。

　　攝影會不管是時間還是空間都有限，只要事先想好要拍什麼樣的照片、然後選擇適合的機材帶去就好。如果他人拍攝的時候能夠從旁一起拍攝的話，那麼就還是帶著望遠鏡頭。

　　如果是一對一、可以自由從任何方向拍攝的話，那麼與其使用望遠鏡頭不如採取可以自己前進後退來調整位置的定焦鏡（35～50mm左右）會比較容易進步。如果一直使用變焦鏡，習慣在攝影會上拍攝之後，很容易只靠指尖來操作取景，這樣就會無法自由地邊移動邊取景了。

　　再來就是帶個可以折疊縮小的反光板、簡單的照明工具就行了。也可以依照需求夾帶一些小道具之類的東西，使用在攝影上。如果有小鏡子能讓女孩子在攝影中隨時檢查自己的髮型等，對方會非常高興喔。

　　請以攜帶少量機材、拍出最可愛美麗的照片為目標。

Part 1
偶像攝影
基礎知識

「我想拍拍看偶像。」
「我想參加攝影會。」
為了這些人,我整理出現場專家的意見、
偶像攝影會的情況、
以及事前知道會比較方便的一些事情。

來拍偶像照片吧！

偶像以前是伸手不可及的存在，
但最近已經成為「能前去相見」，甚至還可以「前往拍攝」的攝影會也很受歡迎。
首先就回答「專家是如何拍攝偶像照片的？」這個疑問吧。

Q.工作委託是怎麼來的呢？

A. 寫真集或者雜誌的工作是編輯來委託的。

雜誌或寫真集的工作，一般是出版社的編輯等人以電話或者電子郵件來委託。基本上攝影師是屬於等待的那一方，不過平常就會進行各種投資，像是自己行銷宣傳、在網頁或者SNS上更新等等，努力在讓編輯會想起有這個人的存在，是非常重要的。

Q.事前會討論哪些事情呢？

A. 何時、哪裡、要拍什麼風格、刊載方式等。

主要是和編輯開會討論具體的攝影內容。攝影日期通常是事先以模特兒那邊的時間表來決定的，如果攝影師本人那天也有空，就可以接這個工作。如果沒有事先決定攝影日期，那就是互相配合對方來調整。如果在攝影棚裡拍攝，也要配合攝影棚的空檔。

要拍攝什麼風格，會一邊參考過去的照片來討論，然後決定主題與攝影場所。

舉例來說，如果想要拍出真實的生活感，就要找類似普通家庭裝潢的室內攝影棚。如果要在室外攝影，有時必須配合場地取得攝影許可、先去視察場地、在攝影日之前經常確認當天天氣將會如何。也要配合主題思考服裝及髮妝的方向。造型師及髮妝師如果模特兒那邊沒有特別指定的話，通常也是在討論的時候決定交給誰。

至於如何刊載等，若是雜誌通常會由於頁數編排等而有指定構圖的狀況，不過偶像的肖像照片和其他工作相比，自由度還是相當高的。

偶像照片攝影流程

本書刊頭的照片，從與偶像的事務所開會到選擇攝影棚，全部都是我自己處理的（這也包含了編輯的工作在內）。

主題是讓Task have Fun這個偶像團體，穿著舞台服裝以及日常風格的服裝，表現出她們雙方面的魅力，然後準備右這個香盤表[1]給工作人員。

攝影棚是每層樓牆壁色彩及房間氣氛都不同的獨棟房屋，會有大量自然光。當天是晴天，因此可以在幾乎令人感到炫目的光線下拍攝。

化妝完成的時間會不太一樣，光線也會隨著時間有所變動，因此要一邊加入臨時動議，同時拍攝單人、雙人、團體照等，盡可能在最佳情況下拍攝。她們三人的感情很好，我也拍得非常開心！

---------- 香盤表 ----------

集合、攝影場地
攝影棚X（東京都X區──）

8：50 工作人員集合
（8：45開放進入）

9：00 模特兒集合
髮妝、更衣結束之後就開始攝影（預定是Task have Fun團體服裝、私人服裝共兩種）
在攝影棚內攝影（若天候與時間允許可能會在附近外拍）

14：00 解散（要在14點完全收拾乾淨並離開攝影棚）

※1：娛樂界的時間表稱為香盤表

Q.在哪類場所攝影呢？

A. 市內會在攝影棚內拍攝、也很常去外拍

如果是非常忙碌的偶像，通常會選擇在市內拍攝，移動時間較短。但若是寫真集等要耗費比較多時間拍攝的作品，也會搭乘巴士或者飛機去比較遠的地方拍攝。

攝影現場大致上區分為裝潢攝影棚、白棚、室外拍攝三種。

裝潢攝影棚是使用獨棟建築或者大樓的某個房間打造成攝影棚，從窗戶會有自然光進入。有時候也會借用實際上有人生活的房屋。

白棚是指天花板、牆壁和地板全部都是白色的攝影棚。基本上這是專家在使用的攝影棚，沒有窗戶、要安裝照明器材來拍攝。專家用的攝影棚內除了反光板和鋁梯之外，通常也都會有照明器具等攝影機材，也可以向攝影棚租借來使用。

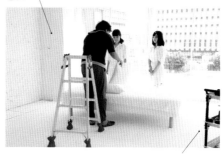

鋁梯之類的工具就算自己不帶過去，也幾乎都能夠租借使用。

放置相機等物品用的平台。

Q.攝影當天前要做些什麼準備呢？

A. 確認攝影場所的環境、天氣預報

到前一天為止都必須要做的事情包含以下。若是會使用自然光，就要確認天氣預報、也要確認香盤表（安排當天攝影步驟的時間表）。還要先決定好需要使用的機材等。

也要先行調查攝影場所。如果是在室外拍攝，第一次去的地方建議要先視察一遍。如果沒辦法親臨現場，那就先在網路上調查一下。

如果是沒有窗戶的攝影棚，那麼使用燈具就不需要在意天氣或者時間帶；但若在裝潢攝影棚、會用到自然光，那就要在攝影棚的網站上確認房間格局、窗戶的方向。網站上面的攝影棚照片通常

會比實際上看起來明亮又寬闊，這點要多加注意。也要使用Google街景圖確認周遭建築物高度、看外面光線大概有多少會進入建築物當中。如果是第一次去的攝影棚，有時也會先去視察一下。

思考如何拍攝

背景也很重要，白、黑、水泥、磚瓦風等，有各種情況，也會因此改變照片氣氛。也要確認有什麼樣的家具和小道具等，必要的話也經常需要自己準備小道具。

本書卷頭照片攝影使用的資料

書籍：「アイドルフォトの撮り方（青山裕企著）」（誠文堂新光社出版）
卷頭照片攝影
主題：偶像感為主的藝術感重心取角（全員&獨照）
對照性質的自然氛圍、三位好姊妹的照片取角（全員&雙人&獨照）
模特兒：Task have Fun（熊澤風花、白岡今日花、里仲菜月）
攝影：青山裕企＋助手一名
髮妝：北川香菜實、佐伯憂香、菅原利沙（共3位）
造型師：有
2018年12月28日（五）雨天照常舉行

Q.若是天氣預報告知天氣不好，會怎麼處理？

A. 事先想好晴天、陰天、雨天的因應措施

如果使用自然光，那麼不管是在室內或者室外，那麼成品都會因為天氣而有所改變，因此必須要先想好晴天、陰天以及雨天分別的因應方式。請不要把失敗推卸到天氣上，應該要盡可能配合攝影現場的光線狀況來拍攝出最好的照片。如果是外拍的時候下雨，雖然也可以變更預定日期、重新調整時間等，但也經常辦不到這些事情，因此在雨天也能拍出好照片是非常重要的。好好使用屋簷、準備可愛的雨傘等，先想好下雨時要如何拍攝會比較好。

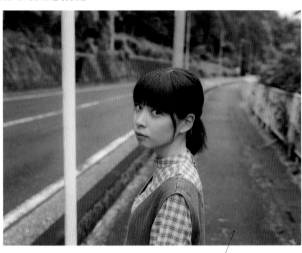

陰天由於光線柔和，
非常適合拍攝偶像照片。

Q.需要調查拍攝的偶像本人嗎？

A. 先查一下身高來推想姿勢

如果是第一次拍攝的對象，可以事前看官網等確認年齡、身高、三圍等。最重要的就是身高。如果要拍攝複數對象，有身高差會非常明顯，為了排除這種狀況，必須要先想好一些姿勢，像是讓身高比較高的女孩子坐在階梯上、讓較矮的女孩站在旁邊等。如果是團體的話，也要調查前輩晚輩、還是同期等，成員的關係性。也會有事務所決定成員必須站固定位置的情況。

確認自拍照片
看拍攝對象過去的照片、本人上傳到SNS上的自拍照等，掌握姿勢及對方習慣的拍攝角度。自拍照片可以了解的，除了本人「想如何讓人拍攝」以外，也可以看出「不想讓人看見哪裡（自我厭惡）」。要先有心理準備「這樣拍攝的話對方會覺得厭惡」，一邊小心攝影。

身高是差不多、還是有差距等，
都會影響姿勢方面下的功夫。

Q. 青山先生本人曾在攝影中非常緊張嗎？

A. 適度的緊張感也是必要的

我原本就挺怕生，因此面對第一次拍攝的人還是
會緊張。為了要放鬆，我會放音樂、與對方閒聊
等，盡量做些努力，不過我認為也需要適度的緊
張感，最重要的還是要拍出自己的風格。

當然，如果客戶有要求特定風格的話，那就要注
意對方的要求。舉例來說如果指示拍攝「兩人感
情好」的照片，那就要指示被攝者做出看起來感
情好的姿勢、盡全力炒熱兩人之間的氣氛、拍出
好照片。

攝影中緊張與和緩的交錯節奏非常重要。

Q. 事務所會判定什麼樣的偶像照片NG？

A. 胸部或內褲走光的

只要沒有刻意指定需要「性感」，那麼胸口或裙
下基本上都是NG（但是造型師會盡力讓乳溝及
內褲不要走光，基本上是沒有那麼容易看見）。

看起來比本人糟糕

另外就是容易被事務所判定NG的，就是臉等處
比本人看起來還要不好看的照片。舉例來說臉看
起來太大、臉頰腫或看起來顯胖等。又或者是黑
眼圈、法令紋非常明顯的照片通常都是不合格
的。

Q. 明明是笑容卻還是NG的理由是？

A. 笑臉容易看到自我厭惡處

有時候也可能是笑臉不符合該
藝人形象的情況，不過偶像的
笑容非常重要，因此還是必須
拍攝。

不過笑容很容易露出臉部自我
厭惡的部分。有些人會因此露
出虎牙、牙齦等等，又或者是
法令紋變明顯，就算是讀者覺
得「真不錯」的笑容，還是有
可能被模特兒本人或者事務所
說NG。

最重要的就是拍攝出大量攝影
師、編輯、模特兒、事務所都
覺得OK的照片。

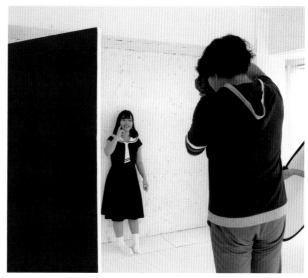

請養成習慣，在同一個場景當中拍攝笑容及認真表情等多樣化照片。

什麼是偶像攝影會？

偶像攝影會是一些地方偶像或者公司行銷中的偶像，
為了加深與粉絲的交流而舉辦的商業活動之一。
每間事務所的規則不太一樣，費用及攝影方式等也會因活動而異。

Q.參加偶像攝影會感到非常不安。初學者也沒問題嗎？

A. 只要能遵守規則就沒問題

基本上只要遵守規則，任何人都可以參加偶像攝影會。即使是初學者也沒問題。不過，若是完全不知道相機的使用方式，在偶像面前會非常緊張，這樣容易白白浪費掉機會，因此最好是已經學會相機基本使用方式了再去。後面我會再加以說明，有時候是一對一攝影、但也有多數攝影師一同拍攝的情況，無論如何時間和攝影角度等都會受限。很難完全自由拍攝，因此要在有限的時間及狀況當中拍出好照片，最好還是先具體明白偶像攝影會的情形。

我舉辦偶像攝影會時的情況。

Q.拍攝的照片可以自由使用嗎？

A. 規則因攝影會而異

不同攝影會的規則不同，請事先確認。有些可以公開在SNS上、但有些不行，還請多加注意。

裝潢攝影棚

攝影棚當中屬於獨棟房屋或者公寓房間的攝影棚（參考24頁）。大多都有窗戶、可以看到自然光。也經常會有沙發、床、椅子等物品，可以用來拍攝，能夠拍出女孩子在房間裡的樣子。當中也有些有庭院、天窗、挑高的攝影棚。能拍攝到什麼照片，會因攝影棚本身而異。

白棚

天花板、地板、牆壁全部都是白色的攝影棚。背景是全白的，因此可以拍出無日常感的簡單肖像照片。不會受到天氣或者時間左右。攝影棚沒有窗戶，要架設燈具來拍攝。

室外

背景能夠有各式各樣的變動，因此
會比白棚來的有變化。移動也會比
室內的攝影棚來得自由，但光線會
隨著天氣以及時間有所變化，攝影
時不同的情形也會改變拍攝出來的
照片。另外也可能因為寒冷、風
大、陽光炫目等導致女孩子的表情
僵硬，有不同的困難之處。

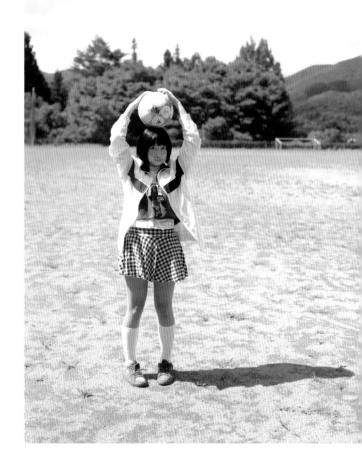

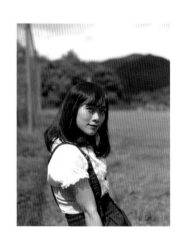

晴天會造成強烈陰影，
因此推薦像這樣逆光拍攝。

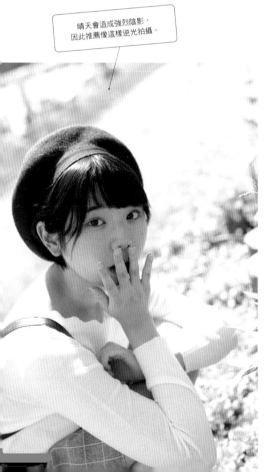

動作變換會比在室內攝影棚更難，
請多下點功夫。

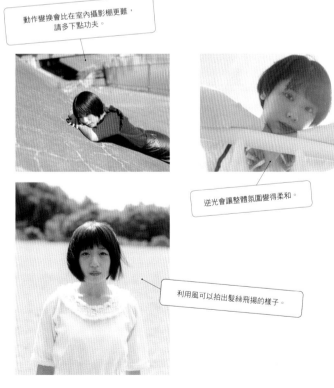

逆光會讓整體氛圍變得柔和。

利用風可以拍出髮絲飛揚的樣子。

Q.攝影如何進行呢？

A.①輪流、②團體、③個別

大致上有這三種方式。

①輪流
在一定時間之內每個人輪流攝影。一般來說一個人可以拍40秒～1分鐘左右。

②團體
複數攝影師一起拍攝一位模特兒的方式。對方會以一定的速度看每個鏡頭，所以必須在模特兒看過來的時候立即拍攝。

③個別
這是一對一可以有充裕時間拍攝的方式。可以使用燈具、也能夠指定比較多樣化的姿勢。

即使是輪流拍攝，有時候也可以從旁邊「側拍」。不過因為有人正在拍，因此絕對不可以在這時候呼喚模特兒。

Q.會和專家攝影現場不同嗎？

A.沒有髮妝及造型師

大多數情況下，攝影會上不會有專業的髮妝師及造型師（準備衣服以及在攝影中幫忙調整的人）。女孩子通常會是穿自己的衣服來、自己處理髮妝。

攝影中如果有頭髮飄到臉上、襯衫領子歪了、頭髮太長遮住胸口等情況，專家會請現場的髮妝師及造型師處理，但在偶像攝影會上沒有人可以協助。

請經常確認
因此原先髮妝師及造型師做的事情，只要攝影師發現了就要協助調整。如果覺得最好要調整一下，就讓偶像用小鏡子或者智慧型手機的自拍功能看一下，請對方自己調整。也可以出示數位相機的螢幕，讓對方看看自己拍起來的樣子。如果能夠確認自己的樣子、頭髮狀況如何等拍起來是如何，對方會比較安心、如果拍得不錯也會更能敞開心胸。

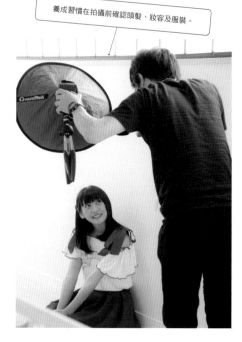

養成習慣在拍攝前確認頭髮、妝容及服裝。

□ 頭髮是否飄到臉上、有沒有亂掉。
□ 瀏海是否分開了。
□ 妝容有沒有亂掉。
□ 是否看見內衣內褲。

Q. 請說明攝影會的禮節

A. 尊重模特兒女孩及其他參加者

雖然你有付錢，但並不表示你可以隨心所欲。請不要做出會讓女孩子們討厭的事情，或者妨礙其他參加者等。請保持一個紳士攝影師的態度。

> 一般攝影會禮節
>
> ・遵守禁止事項（每個攝影會的禁止事項不同，請事前確認內容）。
> ・畢竟是攝影會，參加這種活動並非為了和偶像談話，請將精力放在攝影上。
> ・在等待輪到自己的時候，要留心不要站在背景會被拍到的地方。
> ・團體攝影在模特兒將視線轉向自己之後請盡快拍攝，然後把位置讓給其他參加者。
> ・若是在攝影棚內拍攝，盡可能不要帶太多器材。放在地上的時候也要留心不要擋到其他參加者的路。
> ・絕對不可以要求女孩子擺出猥褻的姿勢，或者說一些女孩子討厭的話語。

Q. 攝影中最好要多注意哪些事情？

A. 將被拍攝的模特兒心情列為最優先

攝影會的時間有限，因此攝影師很容易滿腦子想著「應該怎麼拍」。但是想像一直被拍的模特兒心情也是很重要的。

舉例來說，請對方坐在地上的時候要把地板擦乾淨、別忘了確認「這樣會不會太冷？」等等。

還有像是「謝謝您在這麼大冷天配合拍攝」等

寒冷季節在室外拍攝，或者拍攝肌膚露出較多的服裝時，在拍之前都要讓對方穿著外套等待。拍攝的時候說聲「天氣這麼冷，真是不好意思。馬上就拍好」等等。

雖然這是對方的工作，但是要明白女孩子長時間維持笑容、或者一直維持姿勢也是非常辛苦的。

我攝影的時候一定會帶一位女性助理，請她去幫忙調整亂掉的衣服等。

在構圖方面多留心不要拍到容易走光的部分。體貼地讓對方看一下「我沒有拍到短褲裡面的樣子喔」的照片也是很重要的。

Q.在裝潢攝影棚內拍攝的時候應該要注意哪些事情？

A. 確認光線方向以及牆壁顏色等

裝潢攝影棚通常都會有窗戶，因此請先確認窗戶射進光線的方向。不同時間很可能會有直射光線。另外也要先確認可以當背景的牆面。牆壁顏色會對照片氣氛產生很大的影響，因此要先確認好有哪些牆壁。

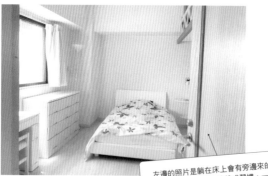 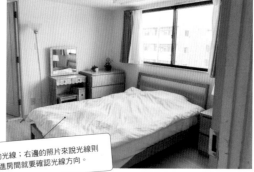

左邊的照片是躺在床上會有旁邊來的光線；右邊的照片來說光線則會從頭部過來。請養成習慣，一進房間就要確認光線方向。

背景的顏色會影響臉部的顏色，這稱為「色偏」。

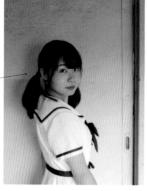 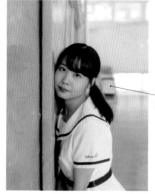

顏色會稍微偏藍。

如果靠在白色牆壁上，臉就會變亮。

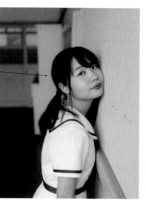

如果站在窗前就會逆光，雖然很有氣氛但會讓肌膚變暗。

Q.不知該如何活用攝影棚裡的家具和小道具

A. 先從自然的使用方式去思考

如果有沙發，那就可以靠上去、躺上去、吃零食、化妝等等，請先思考一些比較自然的使用方式。或者把抱枕頂在頭上，這類平常不會做的使用方式等也可以帶出模特兒的可愛感。

沙發

除了普通坐著以外，也可以靠上去、或者請對方躺下來，能夠有很多姿勢變化。

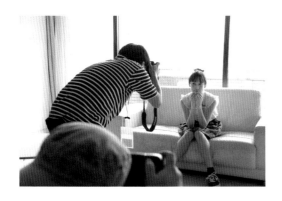

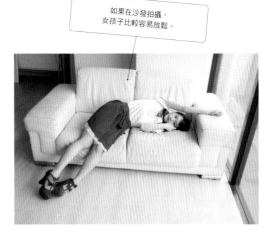

如果在沙發拍攝，女孩子比較容易放鬆。

窗簾

如果是有透明感的款式，可以透過窗簾看見女孩的身影，帶出神秘感。又或者可以捲起來、做一點姿勢上的變化。

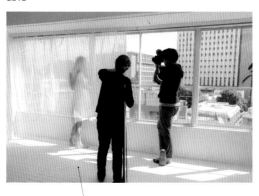

跑到窗簾後面拍攝，是偶像照片的經典構圖之一。

小道具

找出可以拿在手上的東西。只要讓
女孩子拿著東西,她們也能自然擺
出動作。

布偶可以讓模特兒做出緊緊抱著等動作,
偶像非常適合拍成可愛風。

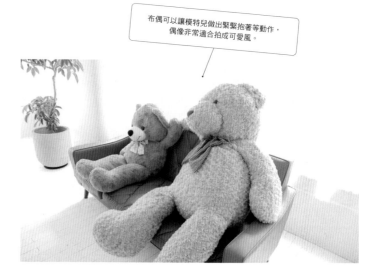

花(人造花)

除了讓女孩子拿著以外,也可以採
用讓花瓣飄落的表現手法來拍攝。

花能夠強調出女孩子的美麗。

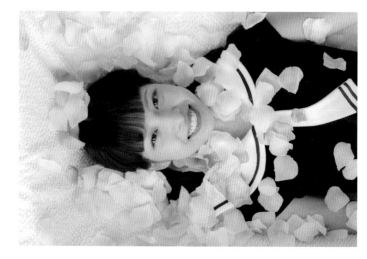

箱子

攝影棚裡的箱子也可以自由排列組
合。

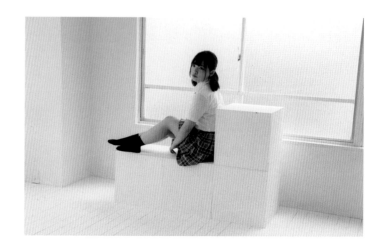

Q. 室外攝影應該注意哪些事情？

A. 天氣晴朗的時候不要讓影子落在肌膚上

大多數喜歡自然光的攝影師，很容易誤以為在室外會比在室內攝影棚拍攝來得容易，但其實室外的光線方向、顏色及強度都會隨著天氣及時間而經常變化，其實非常困難。

在室外拍攝女孩子的時候，首先要注意的重點就是不能在臉上造成不必要的陰影。

如果女孩子的臉上有陰影，笑紋或者法令紋就會變顯眼、或者是黑眼圈跑出來、睫毛的影子蓋在臉上等，很容易造成不好的效果，還請多加注意。

如果日光非常強，也會造成女孩子眼睛睜不開。如果地面的顏色過於明亮，還會因為反光而更加眩目，一定要多加留心（沙灘、大樓前的地面等處）。如果非常眩目，請體貼地讓對方在拍攝之前先把眼睛閉上。另外，如果在沒有陰影處的寬闊地點拍攝的話，逆光（太陽在模特兒背後）拍攝就不會那麼眩目，臉上也不會出現不必要的陰影。不過整體肌膚會變暗，可以使用反光板等來補光。

考量模特兒與背景的關係性

如果想拍得有點像是在約會，那麼與其選擇生鏽的背景，不如放入色彩鮮豔的看板或牆壁等，又或者一起坐在長椅上；想拍出春天感就不要讓枯葉或枯木入鏡等等，背景是解讀照片故事非常重要的元素，因此要考慮到將背景作為故事的提點。

注意不能讓模特兒服裝的顏色與背景顏色重疊，也是非常重要的。

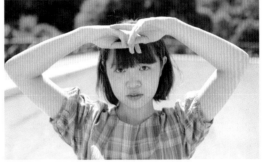

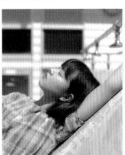

如果是正午前後，太陽在天頂會造成劉海的影子剛好遮住眼睛，要多加留心。

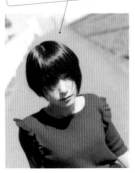

Q. 應該要如何變化髮妝？

A. 可以使用髮夾或者髮圈來變化

攝影中要大幅度改變妝容是很困難的，不過改變一下髮型很簡單，因此想換個氣氛的話推薦變更髮型。如果是髮夾、髮圈、大腸圈等類物品，也能以相當便宜的價格買到，因此可以自己先準備好（女孩子也常會帶著）。也可以拍她們正在綁頭髮的樣子。

自然的髮型。

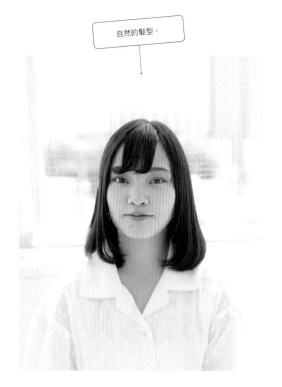

請對方露出耳朵。

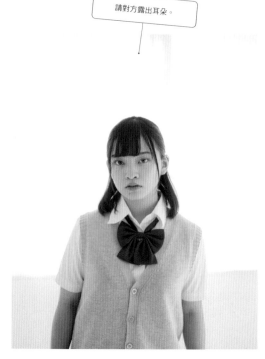

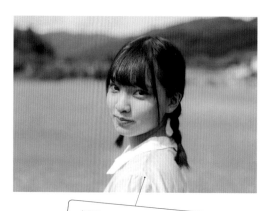

如果綁麻花辮會看起來比較稚氣。

請對方綁頭髮。

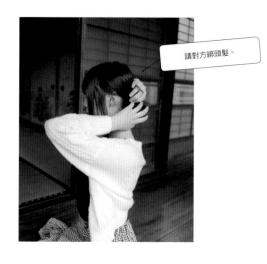

使用智慧型手機確認髮型！

很多女孩子特別在意瀏海的形狀，因此如果固定有時間讓對方使用智慧型手機的自拍功能確認樣子，那麼女孩子也能夠比較放心地讓人攝影。這種時候也必須理解對於模特兒來說的「正確的髮型」才行。

髮型對於女孩子來說是很重要的。

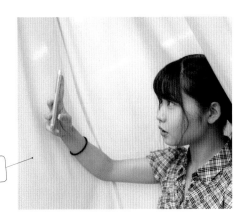

試著拍攝頭髮的動態！

如果覺得對話難以進行、或者表情沒什麼變化，那就請對方轉圈圈，或者喊「一二三——！」然後轉過來等等，讓頭髮出現動態。這樣表情也比較容易出現變化，是非常推薦的做法。由於站立位置並未改變，因此焦點調整應該不會太難。在習慣這種拍攝方式以前，也可以用連拍，不過這樣容易連NG的表情也拍下來，因此練習在動作當中拍攝美好瞬間也是非常重要的。

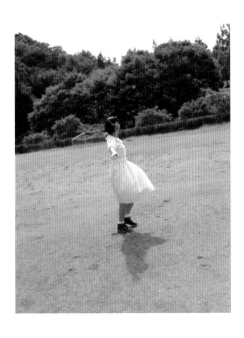

Q. 不知道應該怎麼溝通

A. 就說「請笑一下！」就OK

如果是拍偶像照片，只要直接說「請笑一下！」或者「可愛一點的感覺！」就OK了。我想她們應該也聽習慣了「很漂亮」、「很可愛」、「這樣很棒」，但還是請盡量把這些話說出口。畢竟女孩子還是想聽到稱讚的。

接下來可以從天氣、喜歡的食物等等，比較不容易出錯的問題來展開對話。千萬不要想說起什麼自己的興趣、或者非常深入的相機相關話題等等。

現在拍攝的照片就是共通話題

被拍攝的女孩子最感興趣的，就是「拍了什麼樣的（自己的）照片呢」。因此，將拍攝的照片放在顯示幕上給對方看的話，就能夠聽到她們寶貴的回饋「我喜歡這張照片」或者「這張臉我有點……」等等。這樣就會知道對方喜歡哪類氣氛的照片，也能讓她們感到比較安心。與其勉強自己找到聊天話題，不如就談「現在拍攝的照片」，一起以拍出好照片為目標吧。

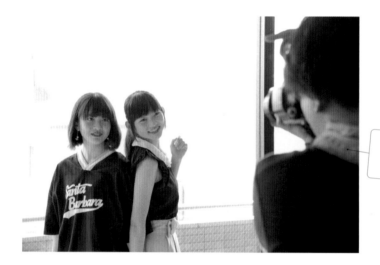

> 我一直放在心上的，就是希望能拍出讓對方說「希望可以再讓你拍」的照片。

在攝影會上詢問女孩子的真心話。溝通篇

- 會使用「這樣感覺不錯」或者「請再更怎樣一點」等對話或者下指示的人會比較好拍。
- 希望能一邊開心聊天一邊拍。
- 如果能下明確的指示就會好好擺出姿勢，沒有的話就會自己思考然後擺動作。
- 不太會應付一直默默拍照的人。很恐怖。
- 不想講學校的事情、念書的事情。
- 攝影器材的事情很難、不懂。沒有興趣。
- 希望不要問「住在哪裡？」等隱私的問題。
- 如果說「這衣服好可愛！」會忍不住想「咦，所以我的臉不可愛嗎？」
- 希望能夠符合拍攝者的希望，因此攝影師多少透露一點想拍什麼樣的照片，也會比較好拍。
- 想拍的樣貌如果過於具體、又或者指示下得太細節反而也很難拍。

「青山式」溝通講座

── 妳今天早上吃了什麼？

「呃……」

── 啊，那我猜猜看……麵包！

「不對！（笑）我吃飯。」

── 猜錯啦～（笑）

妳現在的笑容很棒呢！

出個簡單的問題，自己回答以後不管猜得對
不對，模特兒的表情都會有所變化，是很推
薦的方式。

其他可以用來溝通的簡單問題，有血型、兄
弟姊妹等。就算是不小心猜中了，對方也會
露出很驚訝的表情，因此不需要害怕、請盡
量採用。

── 短髮很適合妳呢。

「謝謝你！」

── 妳害羞的樣子也很棒！

「噢……（笑）」

── 妳今天穿的洋裝，領口很飄逸很可
愛呢。

「這是我先前自己喜歡所以買的。你這
麼說，我好開心喔！」

總之最重要的就是稱讚對方。

如果覺得看著眼前的女孩子說「很可愛」會
覺得害羞，那就稱讚對方的表情、服裝等
等，或是對方身為模特兒時被稱讚感到開
心的事情。為了要拍得可愛美麗，髮妝和服
裝應該也是對方自己構思的，應該不會對於
稱讚感到討厭才是。

── 假裝前面有面鏡子，擺類似這樣的
姿勢好嗎？

（自己試著擺出希望女孩子擺的姿勢）

「（模仿姿勢）……這樣嗎？」

── 沒錯！謝謝！！

下指示的時候，就算說些「把右手舉起來、
手肘彎90度……」也還是很難明白。不管
是什麼樣的姿勢，最好都自己擺一下讓對方
看，請對方模仿會比較容易。

×××××××××××× 不良範例 ××××××××××××

── 今年的職棒賽不知道哪隊會贏呢
……。

「嗯……我不太清楚運動比賽的事情呢
……」

── 噢，這樣啊。

對於自己來說非常有興趣的話題，不一定合
女孩子的胃口。有時候還會有年齡代溝，與
其勉強對方配合自己，還是別把自己的興趣
帶進來吧。

Q.女孩子希望拍到自己什麼樣的照片呢？

A.希望能拍攝到「全新的自己」

具體來說有兩種。

①比本人美麗、可愛、看起來比較年輕、肌膚白皙、腿長等等，具魅力處非常顯眼的照片。

②表情、攝影角度、姿勢等是女孩子自拍無法拍到的照片。

①畢竟可以使用智慧型手機的程式來加工，因此最好把目標放在②。女孩子們自拍之後覺得沒問題的照片，意外地範圍非常狹窄，因此最重要的就是帶出女孩子們自己沒發現的魅力。對於能夠拍出「全新的自己」的攝影師，女孩子就會覺得「希望能再讓他拍」。

另一方面要非常留心看透「不想被拍到的樣子」。不管是多可愛的女孩子，一定都會有一些週遭無法想像的自我厭惡處。問問她們，就會知道可能有「臉太大」、「眼睛很小」、「沒有腰線」、「大腿太粗」、「不喜歡自己的笑容」、「鼻子太低」等等，真的是有非常多情結會浮上檯面。針對這些就不應該加以強調，要好好以「我明白了」的態度面對，這樣對方才會更相信你。

為了拍出好照片，請取得對方信任

就像是攝影師會心想該如何拍攝才好，模特兒也會考量該怎麼被拍才好（不希望怎麼被拍）。尤其是攝影會等，短時間內有想拍攝的東西，也許很難去在意模特兒的心情之類的。如果覺得只是一時半刻的拍攝，很可能會覺得可以隨心所欲地拍。

因此最好還是詢問對方有自信或者沒有自信之處，舉例來說如果是對自己腿長有自信的女孩子，那麼就盡量從下方往上的角度來拍攝全身、強調腿的長度等等；如果是對臉部輪廓沒有信心的女孩子，那就不要暴露出她不喜歡的地方（舉例來說不應要求對方使用會露出輪廓的髮型），如果能將對方的自信強弱反應在照片上，不管是什麼樣的女孩都能夠相信你。

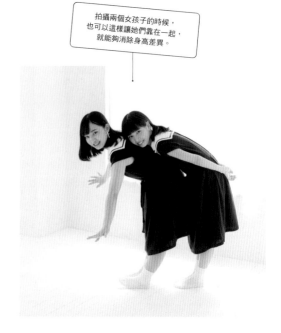

拍攝兩個女孩子的時候，也可以這樣讓她們靠在一起，就能夠消除身高差異。

拍攝嬌小的女孩子時，請從稍微下方往上拍。這樣身高會看起來高一點。也可以請對方稍微挺直一點。

稱讚對方身上穿戴的東西，然後好好拍攝。
因為她們是為了被拍才穿戴這些東西的。

如果只戴了單邊耳環，就要拍有耳環的那一面。
因為這是對方明確表示希望拍那一面的意思。

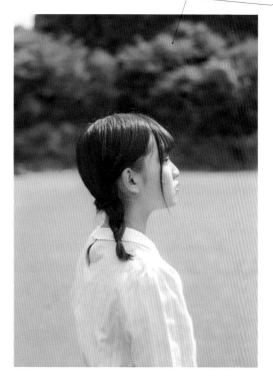

在攝影會上詢問。
女孩子的真心話。取景篇

· 因為會拍到自己沒注意到的表情，所以很
　喜歡被拍。
· 對女孩子來說會有「希望能這樣拍我」，
　這和男性想拍的東西不一樣。
· 因為自己很矮小，所以不喜歡有人拍全身
　照。
· 很在意自己鼻子或臉的輪廓。
· 不喜歡拍大頭近照。
· 討厭痣的位置。
· 討厭看到內衣褲、猥褻的姿勢。

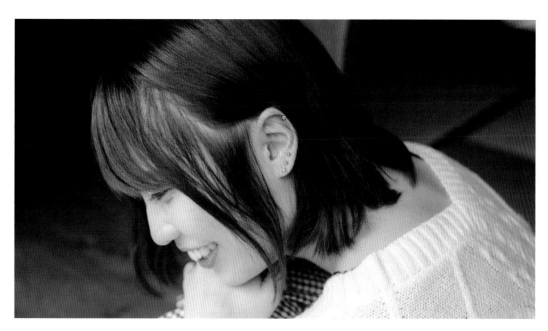

詢問偶像事務所
「何謂偶像？」

協助採訪單位：株式会社フレオ・エンターテイメントト

——最近似乎越來越多「當地偶像」這類不會出現在電視上的偶像。這和從前的偶像有何不同呢？

會反映出支持他們的心情

從前的偶像主要是在電視、雜誌等媒體上活動，是令人憧憬的對象。雖然可以加入粉絲俱樂部等獲得會員報紙或者能取得限定商品等優惠，但並不像現在這樣可以拍攝兩人合照的即可拍相片等，可說是伸手也碰觸不到的遙遠存在。

隨著時代變化，偶像也變得越來越貼近人群，自從「可以去見面」的AKB48誕生以後，造成了非常大的變化。只要去劇場就能看到近在眼前的偶像、可以用「握手券」與對方握手，這就是「可以去見面」的偶像概念。另外像是「總選拔」也可以使用投票結果反映出粉絲「想支持這個人」的心情，偶像與粉絲之間的距離感大幅度縮減。

——為何地方偶像會增加呢？

表達心情的方式增加了

另外，偶像可以使用推特等SNS，使用自己的話語來表達自己的話語、傳達自己的訊息。粉絲想要為這個人加油的心情，也可以用簡單的方式傳遞給本人。

一般的女孩子以成為偶像為目標，就近看見她們逐漸成長的樣子，也能夠提高粉絲的滿足度，因此與其使用媒體曝光，還不如以演唱會為主進行活動的地方偶像也陸續登場。

——這些偶像會進行哪類活動呢？

樸素的基礎工作都和以前一樣

在各式各樣的地方開演唱會、舉辦握手會、攝影會等活動。

首先會從唱歌跳舞、發售CD開始。CD如果能夠賣到幾千張、幾萬張的話，就能夠自己在比較大的會場開個人演唱會，基本上是以此為目標努力。

為了要讓觀眾在認識自己之後成為粉絲，會在SNS上發出訊息、在握手會及攝影會等活動上試著與大家溝通。另外為了提高認識度，最重要的就是電視廣告。為了要能夠通過廣告試鏡，除了唱歌跳舞的課程以外，也會上模特兒（台步）及演技的課程。

如果是國中生或高中生就要一邊去上課，同時將空下來的時間拿來上訓練課程，以週末為演唱會活動等主要時間。

——攝影會其實就只是服務粉絲的一環呢。

如果來參加，希望大家能多拍些照片

偶像和攝影模特兒不同，基本上還是以演唱會為主，因此也有些偶像不開攝影會。

不過，因為現在有各式各樣的偶像

出現，因此也有越來越多粉絲，非常享受這種幫她們拍照作為支持偶像的方式。看情況有的重要攝影會非常受歡迎，在網路上公告以後沒幾個小時就會額滿。

即使是不開攝影會的偶像，有時也會在交流活動當中有可以攝影的時間，因此想拍攝偶像的話，可以多確認一下各種活動資訊。

偶像女孩們知道自己很可愛，所以也非常期待有人幫忙拍照。因此，我也希望參加攝影會的人都盡可能多拍一些照片。如果是能把照片上傳到SNS上的活動，那麼也希望大家盡量上傳很多可愛的照片。

──開始偶像活動的契機為何？
契機通常是星探招募

由於契機通常是星探招募，因此雖然會進行偶像活動，但並非都是一些想成為紅遍天下偶像的女孩子。也有些女孩會因為「似乎很有趣」就輕鬆展開活動的。有些人會因為這個「很有趣」的理由而繼續下去，也有人一邊做就覺得應該要更認真，而考量到行銷問題等。

──目標會各自不同嗎？
目標非常分歧，但大家都成長得很快

由於目標很多樣化，因此會有不同的情況，有人想上綜藝節目、也有人希望成為女演員等。

她們會一邊上學一邊與大人們一起工作，因此成長會非常快速。從能夠大聲打招呼做起，在攝影會上與年齡幾乎和自己父母差不多的人談話、思考自己的姿勢及表情、試著自己拍攝能讓轉推數更多的自拍照片上傳到推特、體驗到許多與只在學校上課的人不同的經驗。

另一方面，又會有著孩子氣的一面，比如不知道怎麼處理臉上的胎毛等等。就算是在大人社會當中工作，我也希望她們盡可能不要失去原先的純真。

──偶像往後仍會如此受歡迎嗎？
對於真正喜歡偶像的人來說會是非常好的時代

這幾年來由於偶像產業受到矚目，因此經紀公司也變多了，為了培養新人成長需要有課程、服裝、樂曲等等，實在不是好賺錢的世界。另外，如果沒有好好把賺到的錢回饋到成員身上，那麼也沒辦法長長久久。

偶像熱潮已經逐漸開始衰退，因此今後應該會轉變為真正喜歡偶像的人們，會持續支持真的想支持的偶像們。我想，這樣應該是變成一個更好的時代。由於希望粉絲們都能夠看見她們的成長，因此會積極舉辦攝影會、又或者是演唱會上可以攝影的偶像也越來越多。

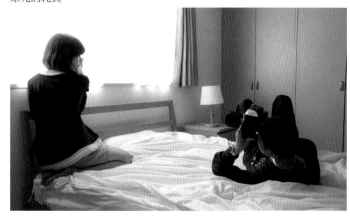

拍攝好照片的6個條件

Part 1的最後，就來說說「拍攝好照片的6個條件」吧。
攝影前請先閱讀這裡，應該能夠作為參考。

想拍攝得可愛些的
必備條件

為了將偶像照片（女孩子的肖像照）拍得更可愛、更美麗，請務必將以下六個條件放在心上。

①光線
②構圖
③溝通
④視角（個性）
⑤距離感（關係性）
⑥自我

①光線

人類的眼睛一般會容易望向比較明亮的地方，而不是陰暗的地方，因此最基本的就是將自己想看見的地方（想拍攝的地方）拍得亮一些。舉例來說，如果主要是拍臉，那麼就要讓臉部亮一些。

另外，要把肌膚拍得美一些，照到光線也是非常重要的。如果是拍肖像，那麼照片當中有背景和模特兒，通常顏色比較明亮的都是模特兒的肌膚。那麼看照片的人，眼睛就會先看向模特兒的肌膚，因此若沒把肌膚拍得夠美，就很難讓人覺得這是張「好照片」。

舉例來說，眼睛下方有陰影會看起來很疲憊、有時還會看起來顯老。

話雖如此，當然不能用強光從正面打過去。如果整面都是強光照射，那麼陰影會完全消失，就會成為沒有立體感的平面肖像。

首先應該考量光源及光線方向，仔細調整能讓肌膚看起來美麗的光線照射方向（詳細會在本書Part 4當中解說）。

另外，一般來說最亮處（高光）到最暗處（陰影）之間的漸層如果豐富，就容易看起來是張「好照片」。如果高光太亮會被認為是「過曝」、陰影太黑又變成「曝光不足」，兩者都會降低照片的評價。

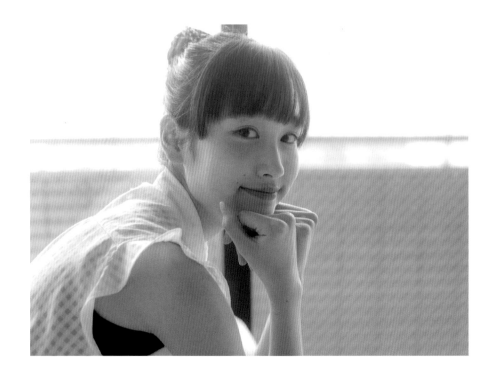

② 構圖

- 拍橫的、還是拍直的
- 要把焦點對在哪裡
- 要切到哪裡

拍橫的、還是拍直的

首先請先思考要拍直的還是橫的。一般來說，如果被攝體是橫長物品就是拍橫的、縱長物體就是拍直的。因此要好好將模特兒放在鏡頭當中的話，也是這麼做的。舉例來說，如果想拍橫躺在沙發或者床上的模特兒全身，那麼就應該拍橫的。如果想拍站著的模特兒全身、或者是身分證照片那種半身照，那麼就應該要拍直的。

如果只是要把被攝體放進鏡頭當中，那麼就任何人都能成為專家了。尤其是現在相機的性能已經大有進化，這個時代所有人都能輕易拍出對到焦的照片。因此必須要多花點心思在構圖上。

如果是肖像照，那麼橫的照片會給人「日常感」、而直的照片就會給人「非日常感」的印象。還請記得這點不同。

由於人的視野範圍是橫長的，因此橫拍的照片會比較接近肉眼所見，就會給人日常的印象。直拍的照片由以肉眼為基礎時，會感覺視野的左右被切割掉了，就會有非日常感。由於視野變狹窄，因此能夠讓被攝體看起來比較強烈，因此我通常說明直的照片是「直直凝望的構圖」。

要把焦點對在哪裡

照片是平面的，可以讓背景變模糊，藉此帶出立體感。並不是說要看起來有３D感，而是要看起來是在立體空間當中。肖像照由於照片中的人才是重點，因此若將焦點對

在背景上，模特兒給人的印象就會變薄弱。因此，基本上肖像照都會將光圈數值縮小、模糊背景。

另外，最好也要留心一下焦點究竟對在哪裡。肖像一般都會將焦點對在眼睛上，但是若鏡頭前還有鼻子、手等，那就不要只對到眼睛，也要注意前後都要清楚才行。要將焦點對在哪裡（哪個範圍）基本上來說是攝影師的主張，最重要的就是不要隨便亂對。

要切到哪裡

除了拍攝全身以外，也必須要考量將模特兒的身體收多少在鏡頭當中。舉例來說，要拍胸上的時候，究竟要不要把胸部放進來之類的。不同衣服也會有所差異，不過如果

想拍的性感些，那就要把胸部放在鏡頭當中。另外，若是很在意自己臉部大小或身高的模特兒，拍全身就很容易注意到這些比例問題，因此只要不拍到腳，就比較不會有問題。

像這類要拍到哪裡（切到哪裡），如果有確實的理由，那麼也比較容易拍到好照片。如果「只是剛好這樣切」的話，攝影師的主張會變得非常微弱。

關於肖像照的構圖，詳細會在Part 3說明。

③溝通

和模特兒溝通的事情有下面兩項，平衡是非常重要的。

- 對話
- 指示

對話

為了讓模特兒感到放鬆，也為了讓對方能夠有更多表情，對話是不可或缺的。

指示

要拍攝出自己想像中的照片，必須要指示對方動作。要拍出能夠打動讀者的照片，就必須要下關於演技的指導。

溝通的方式還請參考107頁起的「學習專家攝影方式・偶像照片攝影會」的內容。

④視角（個性）

接下來是更進一步的條件。

首先，拍照會拍出攝影師的視角（個性）。先前沒有特別留心這件事情的人，請重新看看自己之前拍攝的照片。這樣一來，應該就能夠發現自己特別容易去拍某些東西等。舉例來說，總是拍滿面笑容的樣子、又或者老是拍對方沒有笑容的樣子。

重新看過大量自己拍攝的照片以後，應該就能夠確認自己的拍攝習慣。這就是你個人的視角（個性），並不侷限在表情方面，也可能是某個臉部器官、特定的角度或距離、動作或者姿勢也不一定。

如果發現自己有習慣拍攝的東西，還請務必視著就以該視角去進行拍攝。

⑤距離感（關係性）

如果是拍攝女孩子的肖像，拍出攝影師（拍攝者）和模特兒（女孩子）之間的距離感也是非常重要的。把距離感置換成比較好懂的詞彙，那麼就是關係性。

關係性最遠的就是陌生人。舉例來說，街上抓拍就無論如何都看起來是陌生人拍的照片。相反地，最親近的則是家人或情人。請留心要拍出那種讓人感覺到關係性的照片。舉例來說，請對方穿著像是要去約會的照片，然後以約會可能會去的地方作為拍照背景。比方說，穿著可愛的衣服去遊樂園、穿著T恤及針織衫隨意坐在家中客廳裡，以這種看起來像是在約會或者住在一起的表現方式來拍攝，就會是比較具有關係性的照片。

就算實際上並不是情侶，也可以試著練習拍出像是情人拍的照片。

⑥自我

最後的條件就是拍出自我。舉例來說像是一路走來的人生、一直以來抱持的想法等，如果能將這些東西也拍進照片，那麼肯定就能成為打動讀者的「好照片」。為了要將普通的照片提升到作品的層級，把自己也拍進去是必要條件。

Part2
偶像照片
取景超基本

在學習構圖之前，
首先讓我們回顧一下
肖像照（人物照）的基本。
偶像照片首先
主要是要拍臉部近照。
因此我們就先針對
攝影角度及距離
思考一下。

臉的方向、攝影角度、距離

若是要拍攝偶像照片，那麼還是先了解一下女孩子臉部方向及角度、
攝影角度、距離等基本事項吧。
這些是拍攝所有人像照片共通的內容。

臉部方向的不同

如果想把女孩子拍得可愛一
點、漂亮一點的話，臉的方向
是很重要的。請先記得臉的方
向與觀看方向的法則。

證件照最常見的正面照片。看上去不過
是非常普通的照片，但女孩子通常不太
喜歡這類照片。

稍微收點下巴就會很自然向上看，臉部線
條也會變得比較俐落。如果收太用力，會
變成雙下巴，要多加留心。

斜側面

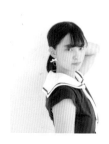

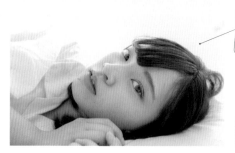

如果要從斜側面拍，那麼想被拍哪邊
（或者是不想被拍哪邊）是因人而異的，
最好在拍攝前問對方「拍哪邊比較好？」

斜側面和正面相比，很明顯臉部線條會比較清楚。
但這樣臉上五官會比較集中，因此有些模特兒要比
較注意拍起來的效果。

側臉

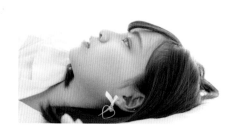

側臉會讓鼻子、嘴唇、下巴到頸部一帶的線條變得
非常明顯。另外，若是把耳朵露出來則會令人印象
深刻。

側頭

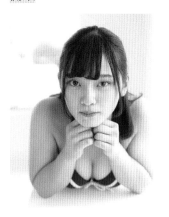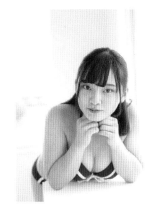

只要稍微側個頭（傾斜），就能夠強調出可愛感。

提下巴

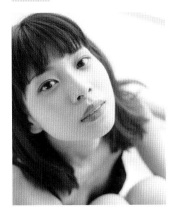

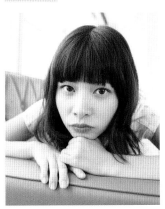

如果想從上方往下拍，可以告知對方「我從蠻上面拍，下巴可以再抬高一點喔」，這樣女孩子會比較安心。

如果要躺下，最好是在比臉部稍微上方（以這張照片來說就是右方）來拍攝。如果從下方拍，會讓臉部線條看起來有些扭曲。

回頭

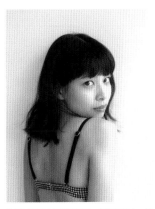

也可以拍對方回頭的樣子。如果動作大一點，還能拍到頭髮飄動的樣子。這張照片是請對方把下巴放在肩膀上，藉此讓臉部輪廓不要那麼清晰。

移開視線

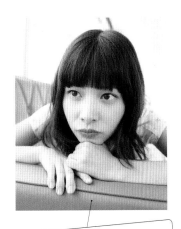

除了臉部方向以外，也請試著思考應該讓對方將視線望向哪裡。

偶像照片基本上都是看鏡頭，不過偶爾拍幾張視線撇開的照片，也會讓人覺得「不知道是在看什麼呢？」而提起讀者興趣。

攝影角度的不同

對於女孩子來說，理想的攝影角度就是自拍時的角度。可以請對方稍微試著自拍，這樣馬上就會知道。大多數女孩子應該都會把相機（手機）放在比自己的臉稍高的位置吧。這樣一來能讓臉的輪廓看起來比較俐落，眼睛也會顯得比較大。

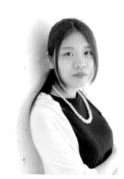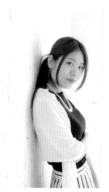

從臉部高度正面拍過去的照片（左）、以及比臉部位置高一些的角度拍的照片（右）。是不是右邊的照片看起來臉比較小？正面是非常容易看見那些自己不太喜歡的臉部或身體細節的方向，因此基本上請考慮從稍上方的左右（自拍角度）去拍攝。

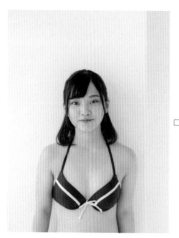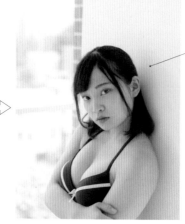

在一開始拍完正面以後，請不要只注意臉部，也要仔細觀察其他部分。為了要讓女孩子看起來更可愛，請不斷變換攝影角度去拍攝。

從斜側方拍過去，也許可讓胸部的分量看起來比較大。這張照片是藉由側面打過來的光線來打出陰影（胸部的立體感），以及利用手部姿勢將胸部往上推達成效果。

露出耳朵
更為俐落

當事者非常在意臉的輪廓。在意的部分還是可以遮住沒關係，但可以請對方把耳朵露出來。這樣側臉會看起來比較美，又能夠以自然的姿勢遮住自己不太喜歡的地方。

以高角度拍攝

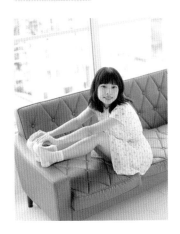

肌膚質感、美麗的肩膀與手腳線條
也一起拍攝進來。
請務必將「這個角度才能拍到的東西」
一事放在心上。

如果是拍攝比較嬌小的女孩子，請對方將身體
蜷起、然後以高角度拍攝，能夠強度出可愛感
（左）。另外，高角度會讓女孩子必須從下
方往上看的視線，能夠感受到情侶的關係性
（右）。

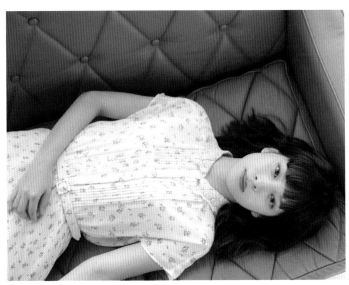

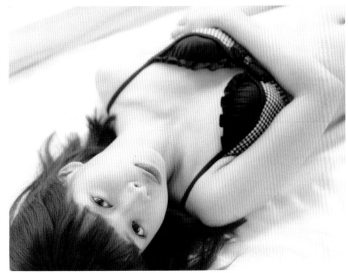

平常應該沒什麼機會由上往下看女孩子，所以
使用高角度拍攝，就能夠打造出比較特別的關
係性。從上面拍攝的時候，要讓女孩子在比較
低的位置。可以請對方坐下、或者是躺下，試
著變化幾種姿勢。

與模特兒相同高度拍攝

躺著的時候如果壓到臉部肌肉、
或者瀏海掉下來，女孩子可能都會非常在意。
這張照片是請對方轉過來以後，
整理好瀏海才拍的。

如果請女孩子躺下，為了拍出看起來像是躺在一起的照片，請以相同高度拍攝。這樣能夠表現出非常親密的關係性。
如果要拍胸上，請留心要讓胸部線條漂亮些。

以低角度拍攝

要從下方拍女孩子的臉部，
基本上來說是禁止的，
不過因為這樣可以拍出女孩子在窺看的感覺，
因此照片會令人印象深刻。

低角度可以讓全身看起來體態良好，但如果有可能會拍到裙底風
光，女孩子會非常在意、覺得討厭，因此要多加注意。

試著拍攝各種角度比較

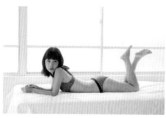

①從正側面拍。

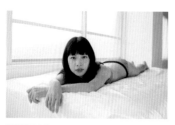

②從斜前方拍。

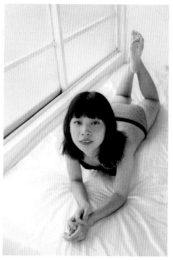

③以高角度拍。

最重要的是實際上拍多種角度以後，
再來比較不同之處。請多加嘗試怎樣
才能拍出漂亮的臉蛋。

距離帶來的不同

女孩子與相機的距離會直接表現出與女孩子之間的關係性，因此距離越近的照片，照片就能夠表現出「親密感」。

當然也可以使用望遠鏡頭等，來從遠方將鏡頭拉近，不過為了拍出比較具有寫實感的偶像照片，最重要的還是要自己移步走近。除非是團體攝影會等，只能從遠方拍攝，否則建議使用標準焦距（35～50mm）的定焦鏡拍攝。

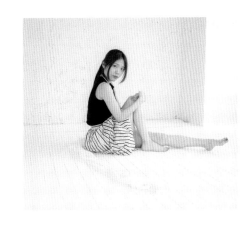

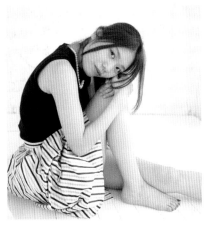

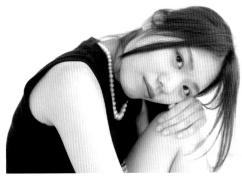

如果是手腳露出度比較高的服裝，可以使用能強調手腳美麗線條的姿勢來拍全身照。接下來如果有比較喜歡的地方再拉近拍。

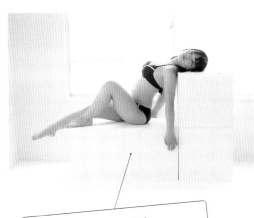

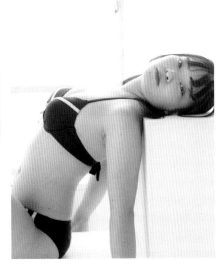

拍攝穿泳衣的女孩子時，
請用心讓姿勢顯示出良好體態。
左邊的照片是伸直腳尖讓腿看起來比較長。
右邊的照片則是好好挺胸，
打造出美麗線條。

要拍什麼照片，取決於攝影角度以及距離

女孩子有各種不同的魅力。

· 自然感

· 可愛感

· 美麗

· 性感

除此之外，還可以找出高挑、髮絲飄揚、肌膚年輕動人等各式各樣的魅力。請好好思考如何能夠拍出這些東西的攝影角度，再來拍攝。

因為這是露肩的服裝，因此請對方將絲巾放下、並且從右邊打光來加深印象。就算肌膚露出度不是特別高的服裝，也能夠強調出肌膚的魅力。

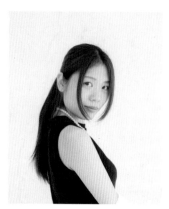

除了肩部及肌膚美麗以外，也可以調整角度展現出胸部線條。

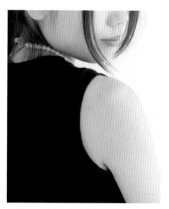

大膽將鏡頭拉近，切掉臉（眼睛）以後，更能讓肩膀及肌膚的美麗令人印象深刻。

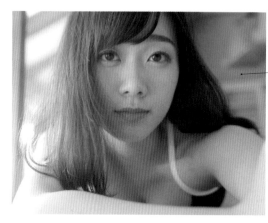

距離越近越能讓人感受到親密，不過稍微拉開一點距離，就能夠看見胸口，印象會特別深刻。

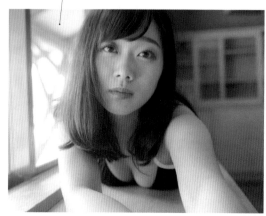

Part 3
偶像照片
取景圖鑑

接下來以就以偶像照片
主流的「日本國旗構圖」為主軸，
介紹各式各樣變化構圖。
為了讓自己能夠具備足夠的技巧，
不再拍出隨處可見的照片，
拓展表現幅度、深究構圖方式。

偶像照片主流 日本國旗構圖

攝影會上由於每個人可以使用的時間很短,因此這是最簡單的構圖。
請習慣使用「日本國旗構圖」來拍攝。

何謂日本國旗構圖

就是像日本國旗的圖案那樣,
把要拍的東西放在整個構圖的
正中間來拍攝,是最簡單的構
圖。這對於看照片的人來說,
馬上就能明白攝影師想讓大家
看見什麼,因此是最基本的。

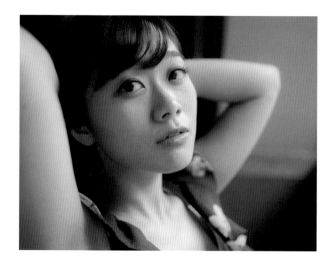

日本國旗構圖優點

總之把要拍的東西放在正中央,因此只要對好焦就可以拍了。拍起來輕鬆、
也比較好表達內容。

日本國旗構圖缺點

可以說就是很容易變成沒有個性的照片。如果把日本國旗構圖的照片一字排
開,也會覺得結構過於簡單。

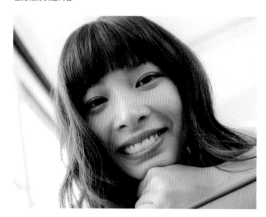

脫離單調模式的 9 個技巧

以下介紹就算是初學者，只要花點功夫也能夠實踐的技巧。

以自己的腳步縮短距離

如果是團體攝影會等無法接近模特兒的情況，那麼就建議使用變焦鏡，不過如果能夠靠自己的腳步縮短距離的話，那麼就還是使用定焦鏡、自己往模特兒的方向走過去吧。距離接近的話，也能夠直接拍攝到關係性較近的照片。

縮短距離。

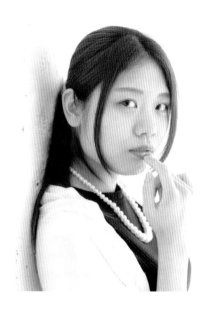

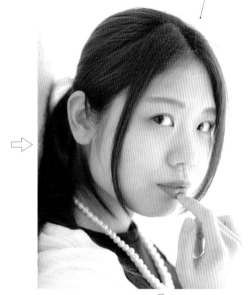

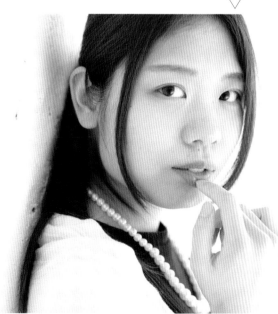

試著把鏡頭從直轉橫來改變構圖，
這樣就會比較接近肉眼所見的世界，
能夠表現出真實感。

② 增添手部動作

除了改變構圖以外，也可以添加手部動作，就能夠拓展表現幅度。

請試著下各式各樣的指令。

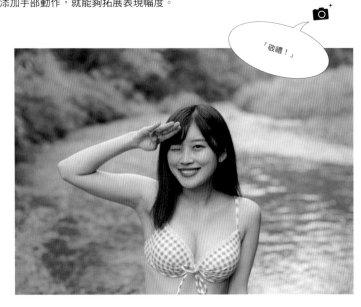

「敬禮！」

「兩隻手都比YAH吧！」

「請靠在牆壁上、
舉起兩手，
只有視線轉過來～」

③ 使用小道具

放在攝影棚裡的所有東西，都可以拿來作為道具使用。另外，也可以買一些花或者點心過去。模特兒自己帶的智慧型手機或者化妝用品等也可以使用。

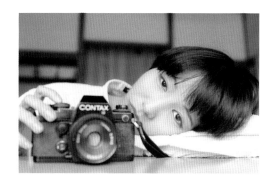

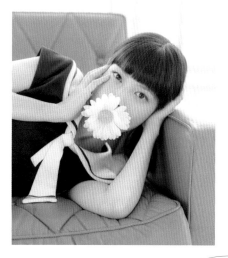

④ 改變視線

在整個臉部當中由於眼睛的力量是最強的，因此視線往哪裡看、是否要看鏡頭、如果要轉開視線的話要看向哪裡，都請給予明確的指示。這樣可以打造出強烈的視線。

「請盯著右邊窗戶外面那個看板。」

「請往下看著鏡頭。」

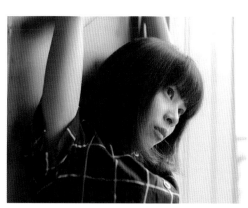

改變視線的時候，
請指示對方「臉的方向不要動」。
否則就會連同臉一起轉過來。

5 改變臉部方向

學會了改變視線方向以後,也可以試著改變臉部方向。視線、臉部方向以及攝影角度的關係,能夠讓模特兒的臉部以及體態產生各式各樣的變化。

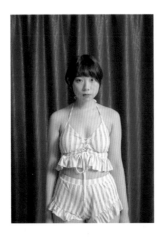

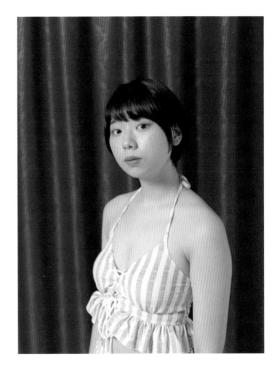

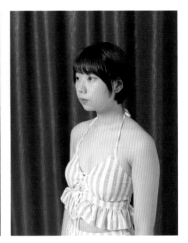

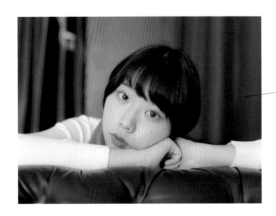

從正面拍的時候,
也可以讓臉稍微傾斜。

將「要拍什麼」放在心上

請不要只是默默地一直拍下去，要將自己想拍什麼東西這件事情放在心上。舉例來說如果拍側臉，就可以讓鼻子高度、臉部輪廓或者耳朵比較顯眼。請試著將自己想拍的東西放在鏡頭正中間。

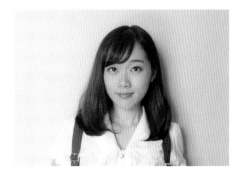

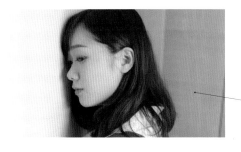

刻意將耳朵輪廓放在鏡頭的正中間。

放入背景，傳達故事性

如果把較寬廣的背景放進來，就容易看見模特兒的故事性。右邊的照片就給人一種鄉下氣氛。另外，由於是望著某一邊的強烈視線，因此也會給人意志強烈的感受。

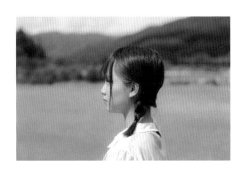

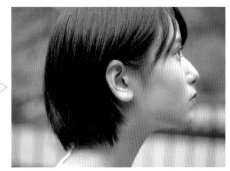

因為我覺得她的臉部輪廓及耳朵非常漂亮，因此試著把鏡頭拉近一點攝影。

⑥ 斜俯瞰拍攝

斜俯瞰是指從斜上方拍攝。可以讓臉型比較好看、也可以讓模特兒做出往上看的表情,通常是用來拍成比較可愛樣貌的構圖。

☞ **斜俯瞰優點①看起來臉小**

斜俯瞰拍攝會變成往下拍,因此會看起來比較纖瘦、小臉。

如果斜俯瞰拍站姿的話,會看起來比較嬌小、腿也會顯得比較短,不過不像這樣把身體蜷起的話,就能夠顯得非常可愛。把距離盡量拉近的話,也能夠強調出向上看的樣子。甚至可以請對方把下巴抬起來,微微張開雙唇縮短距離感,試著拍出性感的感覺。

☞ **斜俯瞰優點②可以拍往上看的撒嬌表情**

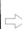

稍微收一點下巴,就能拍出往上看的表情。注意不要收太多。

⑦ 請對方躺下拍照

如果請模特兒躺下來、或者對方在位置很低之處的話，就可以試
著從正上方拍攝（正面俯瞰）的構圖、或者試著像躺在模特兒身
旁看對方那樣的攝影角度拍拍看也不錯。

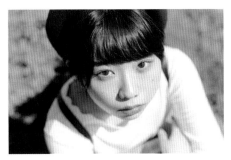

正上方俯瞰風格的攝影方式。

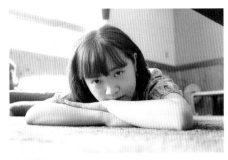

一起躺著拍。

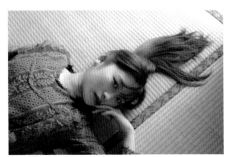

幾乎從正上方拍對方躺著的樣子。這是在寫真集中很常見的構圖。

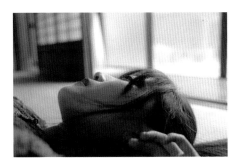

彷彿正在睡覺的氣氛。

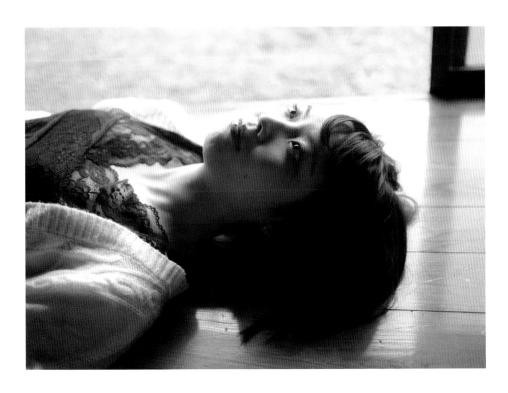

⑧ 隔著東西拍攝

有種技巧是攝影師和模特兒之間有窗簾、桌子、樹木等東西，「隔著」某些東西拍攝。由於模特兒前方會拍得比較模糊，乍看之下似乎很妨礙視線，但其實可以表現出一種「想要接近但又無法靠近」的關係性。

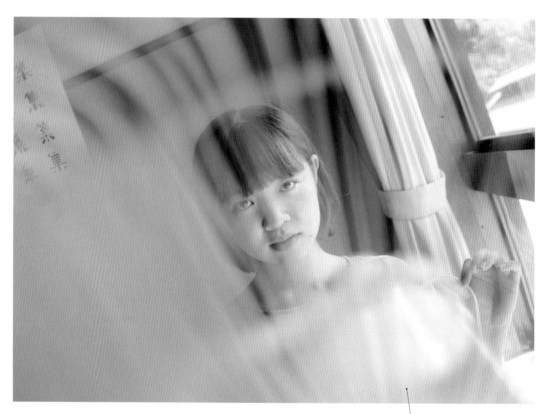

「隔著」電風扇拍攝。

從桌子底下窺視。

⑨ 表現出親密度（溝通）

拍攝女孩子或偶像的時候，有些人會多有顧慮，但其實想拍親密
感鏡頭的人也很多。可以用自己的腳步走近、採用日本國旗構
圖，之後再好好溝通、試著變化各種表情。回歸童心、拍攝對方
天真無邪玩耍的樣子，也能夠拍出像是和女孩子非常親密的氣
氛。

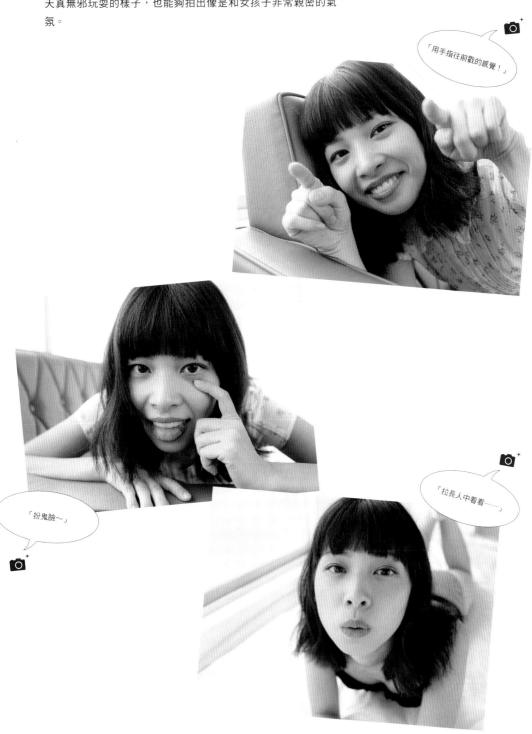

「用手指往前戳的感覺！」

「扮鬼臉～」

「拉長人中看看──」

「盡量把嘴巴
張大看看！」

這是非正式拍攝的照片，所以背景拍到背包
等東西。有時候非正式攝影時間，
反而能拍到比較特別的笑容。

「稍微嘟嘴然後看看這邊」

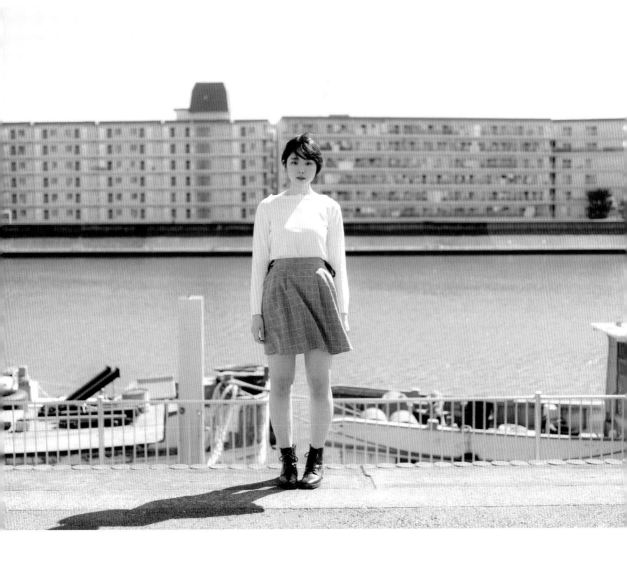

日本國旗構圖結語。

把想看見的東西放在照片中心，這是最基本的構圖。
只要決定好模特兒的位置，之後就試著靠近、
將角度由上到下做各種變化、動動手的位置、
使用小道具、改變視線或轉換臉的方向、
隔著某些東西拍攝、表現出親密度等，
藉由各式各樣的心思，來慢慢增加能夠帶出不同表現的拍攝手法。
只要能夠掌握日本國旗構圖，就能掌握所有構圖！

增加女孩的存在感 二等分構圖

拍攝風景時經常會使用二等分構圖。在偶像照片當中大膽留下空白處，就算仍維持日本國旗構圖，也能夠營造出衝擊感、又或者是成為能夠讓人感受到空間寬廣的照片。

何謂二等分構圖

將畫面等分為左右（又或上下、傾斜）兩部分的構圖。由於比例相同，因此能夠觀看者一種穩定感。

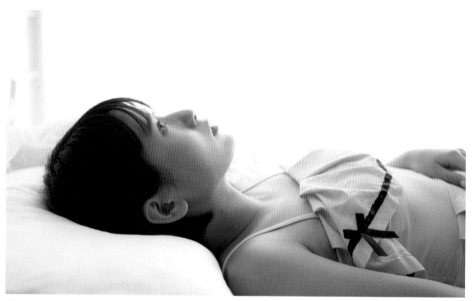

讓女孩子的視線前方留白，就會引發人「在想什麼呢？」的想像心情。

試著將建築物或者地平線等直線放在中央。

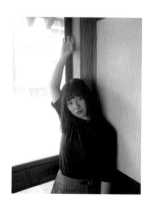
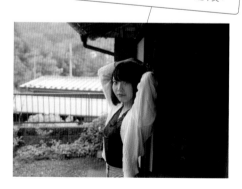

脫離單調模式的技巧

試著讓被攝者與空白呈現 1：1 的比例。
這樣會刪去多餘的資訊，讓女孩子變得更顯眼。

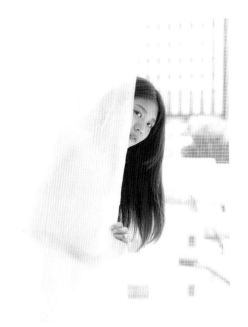 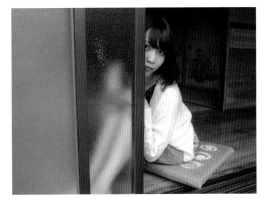

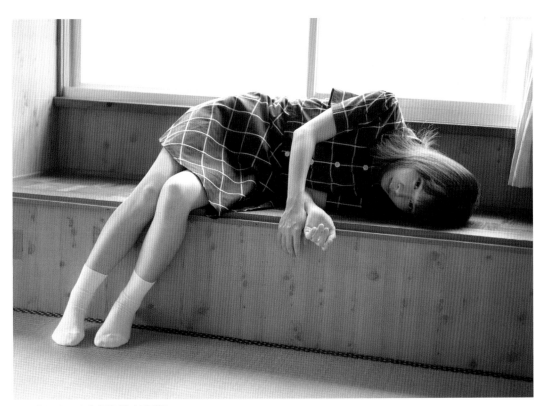

女孩子躺的平台，正好將畫面切割為上下兩部分。

為了表現而採取的構圖

使用沒有過多不必要資訊的空白背景來拍攝二等分構圖，自然會將女孩子本身拉近。如果使用窗外打進來的光線（逆光），肌膚的白皙及透明感也會更加顯眼。

試著用窗簾來增加留白。

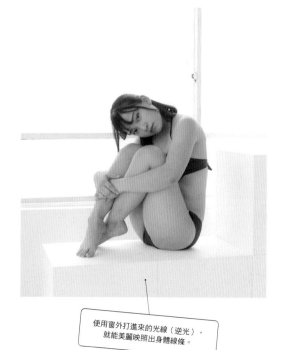

使用窗外打進來的光線（逆光），就能美麗映照出身體線條。

二等分構圖結語。

在思考構圖的時候，
如果要刻意打造留白，我想應該也是頗具難度。
一不小心就會把女孩子放滿整個畫面，
不過請記得「留白予人想像空間」，
大膽嘗試二等分構圖吧。

拍攝出故事感 三等分構圖

沿襲日本國旗構圖，然後試著畫面當中放入三等分的線條。
讓兩邊拍攝到背景的話，就比較容易從女孩子與背景的關係
讀取出故事性。

何謂三等分構圖

這和攝影的專門定義不同，只
是單純指將畫面上下或者左右
分割為三個區域。與其嚴密思
考等分的問題，只要大概以女
孩子為中心，讓左右的背景區
塊尺寸差不多大就可以了。

拍攝的時候留心讓左右（又或者上下）
的背景區塊差不多大。

脫離單調模式的技巧

請女孩子站在週遭物品或者某些東西的正中間等，
在背景方面下點工夫就能夠增加照片的變化。

左邊（窗戶）、中央（女孩子）、右邊（家具）三等分。

除了左右背景的區塊差不多以外，
上下是二等分的構圖。

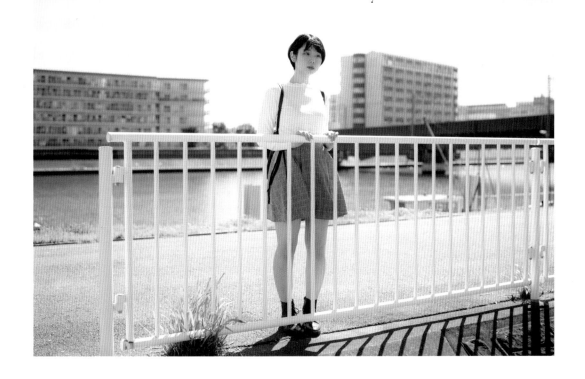

為了表現而採取的構圖

請試著在房屋中比較狹窄的空間拍攝。從門縫窺視、靠在牆壁上看著鏡頭……等，這樣可以拍出具有故事性的照片。把建築深度也放在心上的話，就能夠拍出有立體感的構圖。

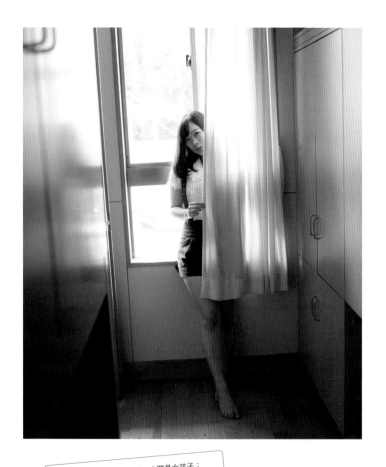

鏡頭前（左邊）為牆壁、中間是女孩子；
後方（右邊）是背景的門，
這樣會成為有深度的三等分構圖。
打糊離鏡頭較近的牆面，
也會有隔著東西拍攝的效果。

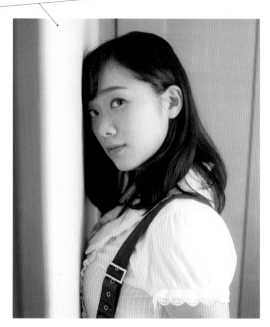

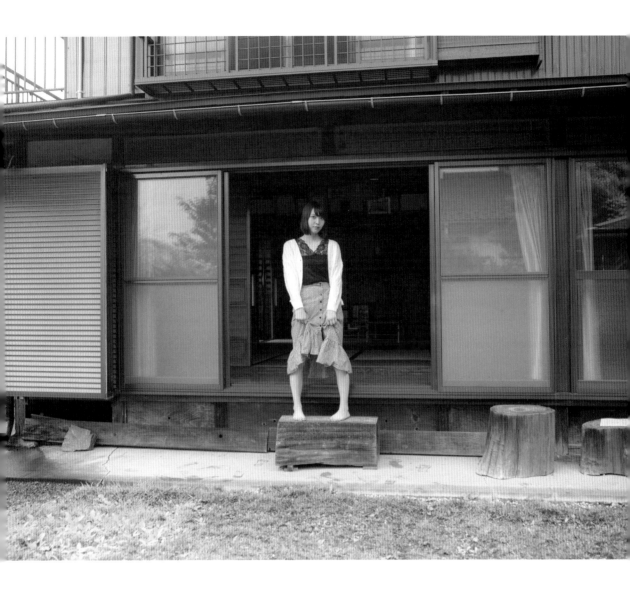

三等分構圖結語。

與二等分構圖相比，
三等分構圖的背景資訊量會變多。
因此會讓人不禁想像起
「女孩子在哪裡做什麼？」
非常建議想打造故事感的時候使用。

讓女孩動起來 對角線構圖

試著在日本國旗構圖當中放一條斜線（對角線）吧。
看起來靜止不動的女孩子們，會變得非常有活力。

何謂對角線構圖

這指的是在畫面對角線處放上線條的構圖方式。首先將女孩子放在正中間，然後讓背景傾斜，構圖就會比較穩定。

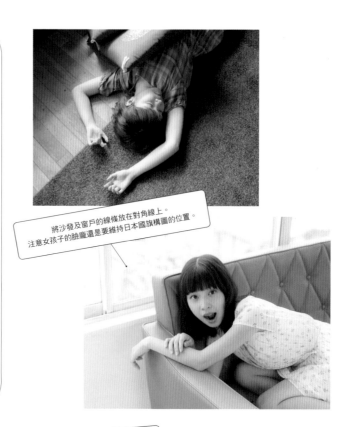

將沙發及窗戶的線條放在對角線上。
注意女孩子的臉龐還是要維持日本國旗構圖的位置。

請試著好好活用欄杆或者電線杆等室外的線條。

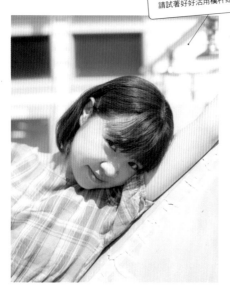

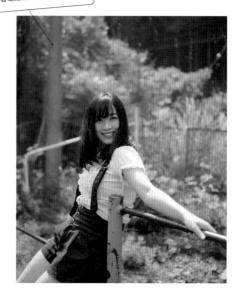

脫離單調構圖的技巧

女孩子自己也會將角度問題放在心上。如此一來與背景對角線可以構成具有
動感的構圖。

配合圍欄的傾斜度，
讓女孩子也一起傾斜。
這樣會讓構圖變得比較和緩，
帶有一些抓拍風格。

為了表現而採取的構圖

請試著拍兩位女孩子。一開始會因為非常在意人物配置而導致背景單調，
只要留心到對角線，構圖就會變得比較好。

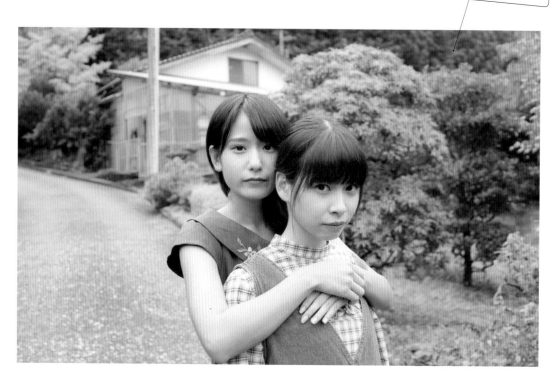

背景上的對角線，
能夠讓人感受鄉下風景的遠景深度。

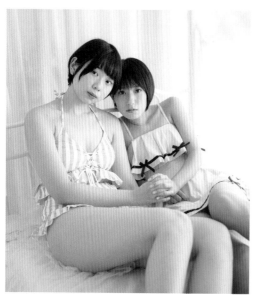

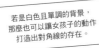
若是白色且單調的背景，
那麼也可以讓女孩子的動作
打造出對角線的存在。

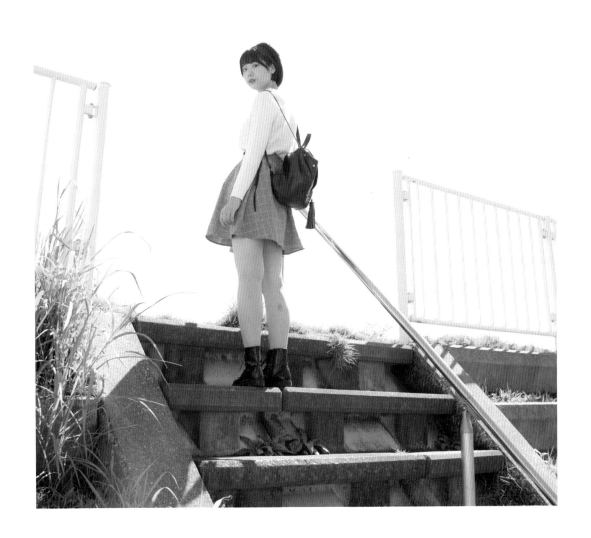

對角線構圖結語。

能夠得心應手掌握上下左右的等分構圖，
就能夠以對角線構圖擷取出畫面傾斜等斜角構圖。
等分是一種具備緊張感的構圖，
對角線則能用來表現深度以及動感，
可以區分情況來使用。

描繪出與女孩間的距離感 消失點構圖

消失點構圖是一種非常知名用來打造出深度及立體感的構圖。
這也可以說是一種非常正統的肖像照構圖，看上去會非常不錯，
但要小心變得非常單調。

何謂消失點構圖

從某一點往畫面手邊或者深處
描繪放射線的構圖。如果將該
點放在畫面中央，就會凸顯穩
定感，如果錯開到左右兩邊，
就會展現出動感。

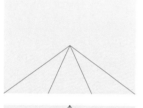

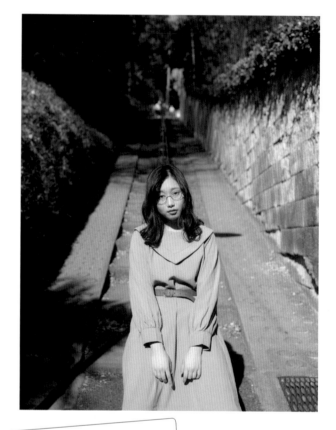

如果擋住景色的消失點，
就很難感受到遠景深度，還請多加留心。

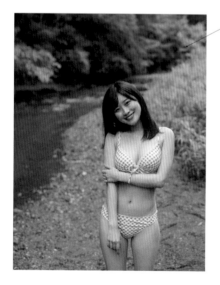

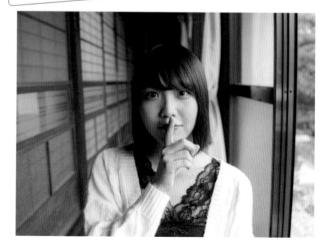

脫離單調構圖的技巧

如果想讓人感受到景深，那就留心拉出和女孩子之間的
距離。靠得近一些會有親近感；稍微拉開些距離就會帶
出孤獨感。消失點構圖適合用來描繪與女孩子間的距離
感。

盡量靠近女孩子的同時將消失點構圖放在心上，
就能夠拍出距離感較近的照片。

為了表現而採取的構圖

消失點並不一定要在照片當中。可
以先從最基本的構圖拍起,讓女孩
子站在往深處線條的正中間,或者
是大膽脫離中心的構圖,試著增加
構圖種類。

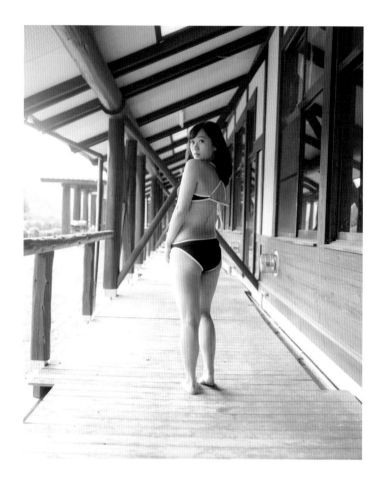

消失點在構圖之外,
左邊的位置。
這樣能夠讓人對於體育館的廣闊空間
留下強烈印象。

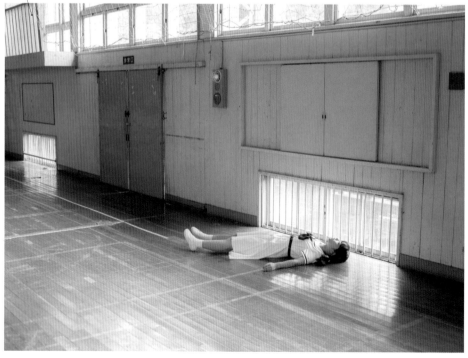

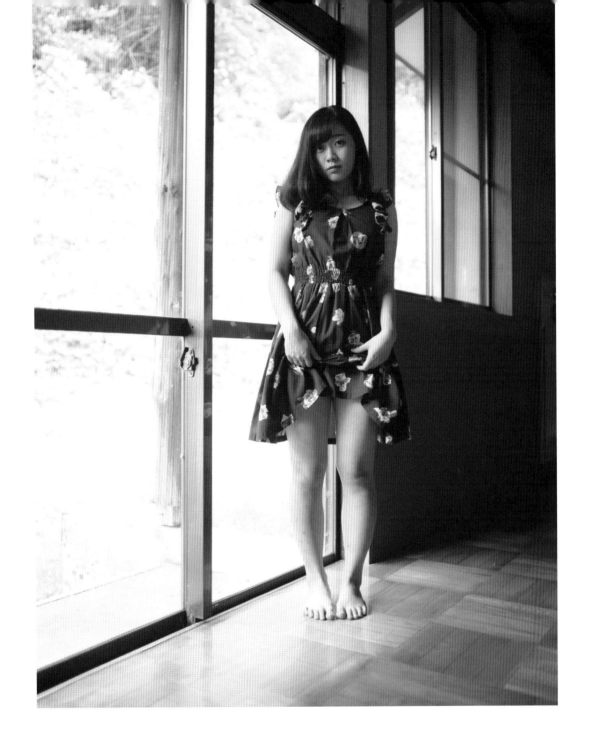

消失點構圖結語。

可以拉近或者拉遠距離感。利用消失點構圖，
可以增加親近感或者孤獨感的
「關係性種類」。當然，
如果確實打糊背景的話也能凸顯出女孩子本身，
想拍讓人印象強烈的照片也可以使用。

凸顯出感情良好 對稱構圖

偶像照片當中,有個構圖是拍攝兩個女孩子一起時的固定構圖。
可以將額頭或者臉頰靠在一起,在動作上下點功夫,
就能夠凸顯出兩人感情良好。

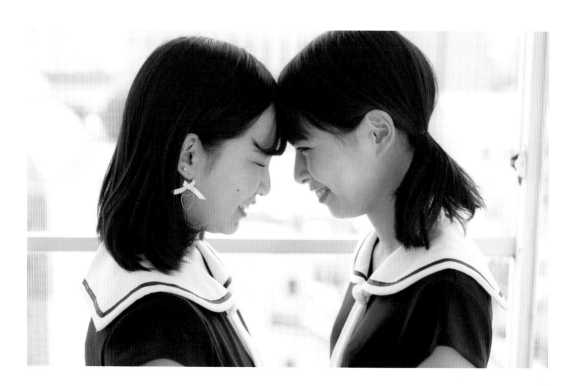

何謂對稱構圖

這是指左右或者上下對稱的構圖。將女孩子放在對稱
的位置上,乍看之下會給人「記號性質」般的構圖
感,但仔細看就會發現兩人的相異之處,因此也能夠
帶出女孩子的「個性」面相。這種構圖也具備了穩定
感及美麗,因此是拍攝兩個人時的基本構圖。

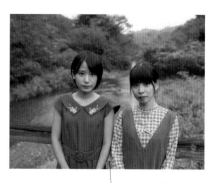

抓拍風格的對稱構圖。

脫離單調構圖的技巧

如果兩個人的身高差不多,那麼採取一樣的姿勢就會看起來像是同學或者雙胞胎那樣,表現出「相似之人」感。不要只是兩個人並排站在一起,請以臉的方向或者姿勢來帶出變化。

請兩個人背靠背並且抬起一腳,秘訣就在於要是對稱的姿勢。

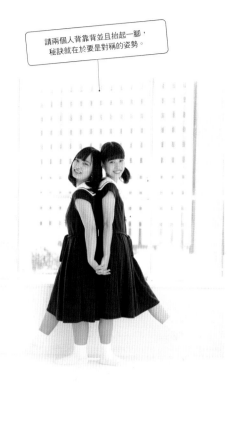

兩人牽手、或者緊靠在一起,可以表現出感情好的一面。

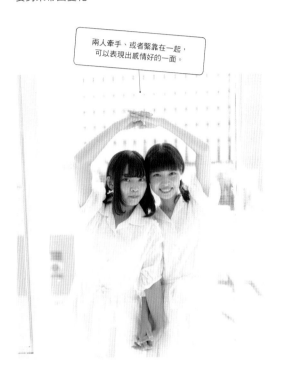

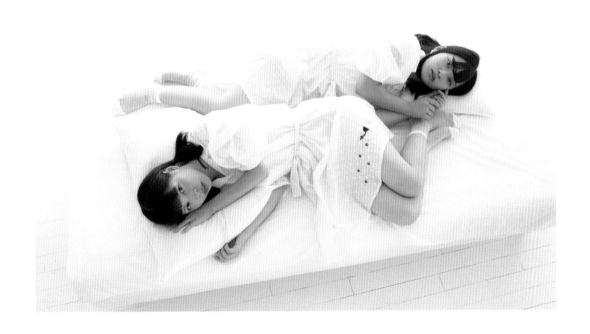

為了表現而採取的構圖

如果兩人身高不一樣的時候，可以試著想像姊妹或者學姊學妹的關係性來拍攝。

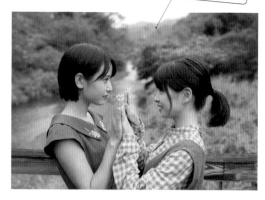

> 讓姿勢呈現一種記號性的對稱。
> 表情會有所不同而具個性。

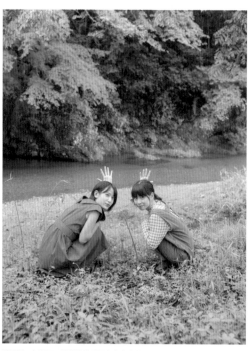

請她們一起蹲下，這樣就看不出來身高差異（身高不一樣也沒有問題，不過以偶像照片來說，差太多會讓人非常在意）。

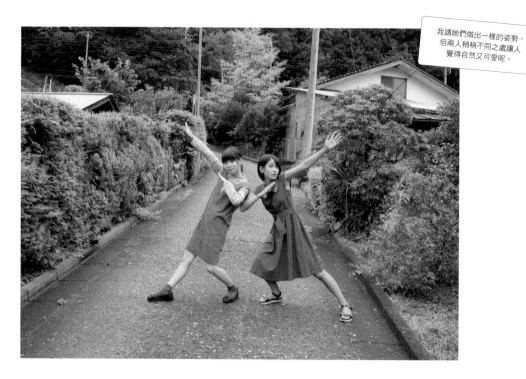

> 我請她們做出一樣的姿勢，
> 但兩人稍稍不同之處讓人
> 覺得自然又可愛呢。

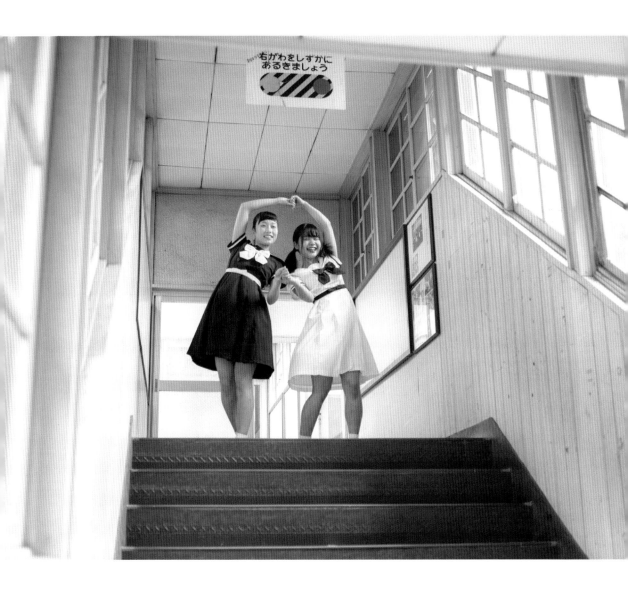

對稱構圖結語。

拍兩個人畢竟還是比拍一個人難，
因此先將對稱構圖作為基本，再來改變姿勢，
或者溝通請對方改變表情等等，
來做不同方面的嘗試。

刻意不要對稱 非對稱構圖

目前為止的解說都是以日本國旗構圖作為基本的構圖。
習慣以後便可以開始加上更多變化。舉例來說，
刻意讓被攝者偏離正中間的位置作出非對稱構圖，
看背景的方式便會有所不同，能夠拓展構圖的幅度。

何謂非對稱構圖

此指刻意打破日本國旗、二等分、對稱構圖等比例平衡的構圖方式。讓女孩子離開畫面中央、刻意打破左右對稱等，就能夠拍出許多氣氛不同的照片。

刻意將女孩子放在右邊一些。
這樣消失點的起點在左邊，能讓人感受到景深。

脫離單調構圖的技巧

要忽然誇張脫離平衡會有點難度,因此請先做好對稱構圖以後,再往一邊偏,這樣就能夠作出非對稱構圖了。

先以基本的日本國旗構圖來拍攝之後,再試著拍攝非對稱構圖。

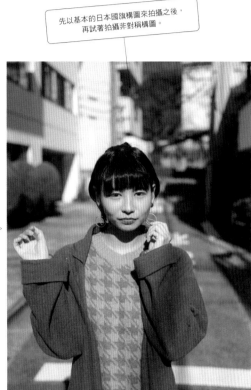

有時候請女孩子動一動,反而能夠拍攝出超越攝影師構圖能力的照片。

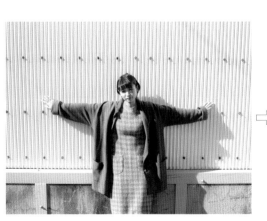

為了表現而採取的構圖

試著讓兩位女孩子一路從對稱構圖拍到不對稱構圖。先拍兩個人站在一起。接下來稍微改變一下姿勢（本次照片有考慮身高差）拍攝。最後請兩個人蹲下，並且不使用日本國旗構圖來拍攝。接連拍攝改變構圖的話，之後就比較容易把多張照片組合在一起（尤其是偶像的肖像照等）。

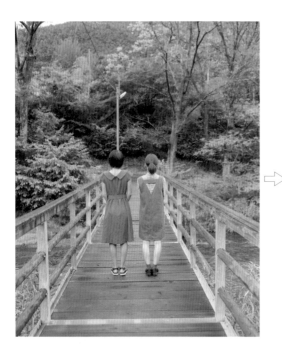
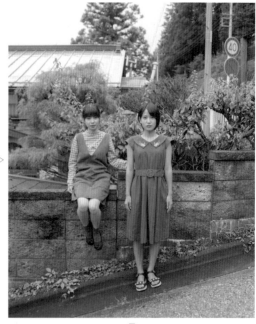

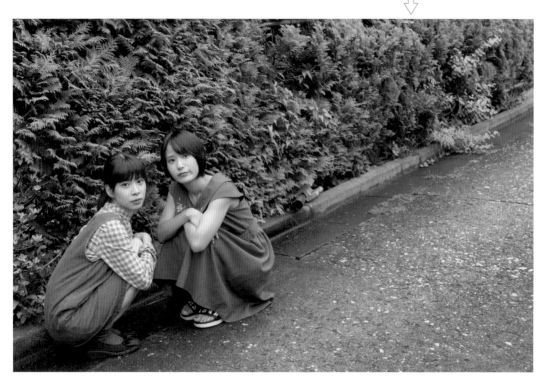

非對稱構圖結語。

刻意打破平衡的非對稱構圖，
只要稍微打破一點就能夠帶來變化，整個破壞掉則非常具有效果。
思考構圖的時候很容易過於慎重又仔細，
但其實可以請女孩子積極地動一動，
又或者有時轉移焦點，
不要害怕失敗、留心要帶著自由創意攝影。

將構圖平衡列入考量 三角構圖

更進一步的構圖，可以在照片當中放入圖形，
當中如果想要放入三角形的話，可以擺動手腳來產生躍動感，
又或者活用小道具等，在姿勢方面多下點功夫。

何謂三角構圖

此指在畫面當中放入一個彷彿
描繪山型的三角形構圖。除了
站著的女孩子以外，在拍攝動
作的時候也以這種方式考量，
就可以成為較具穩定感的構
圖。如果會拍到影子的話，記
得要把影子也放在三角形構圖
當中。

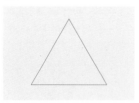

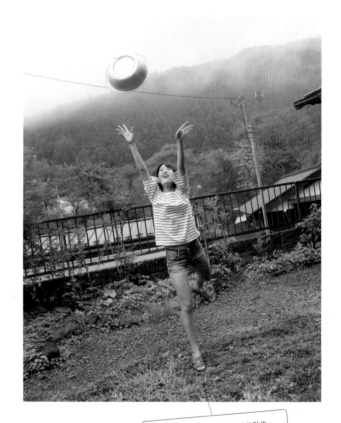

利用丟出去的臉盆加上兩手的動作，
合起來成為一個三角形。

我很常使用的方法，通稱「A字型姿勢」。
大家平常不太會做這種將兩腳盡量張開的姿勢，
因此看起來會新鮮感十足。

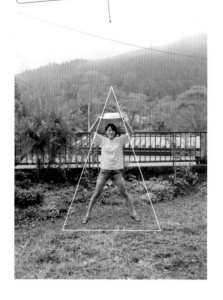

基本技巧

首先試著以手指或者手臂做出三角形吧。習慣之後就可以使用小道具或者
影子等，以各種方式來下功夫。

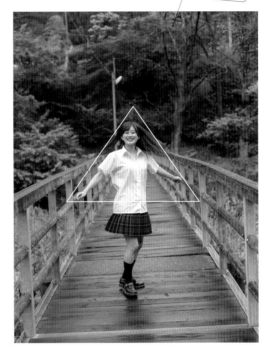

回頭的時候頭髮及雙手會張開，
就能夠打造出三角形。

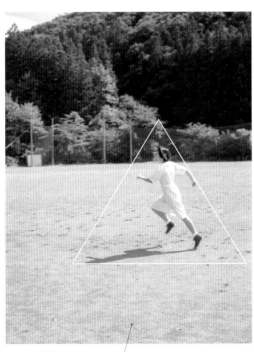

將女孩子與她的影子結合在一起做出三角形，
非常精妙的構圖。

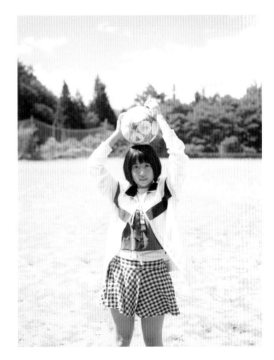

脫離單調構圖的技巧

三角形可以利用動作產生變化。請在自由創意與女孩子動作之間，變化出各種三角形構圖。

在腦中記得要做出三角形構圖的話，女孩子的動作就會有躍動感。

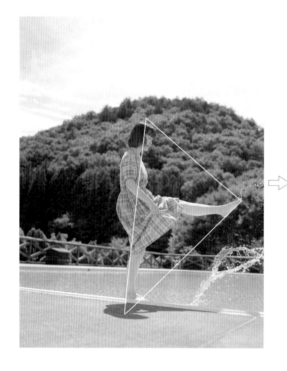 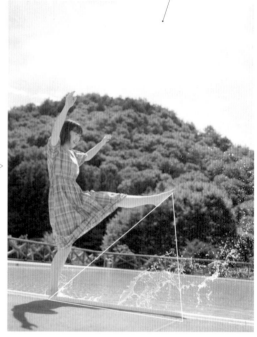

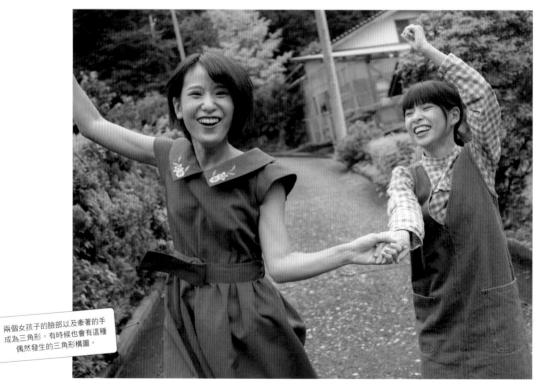

兩個女孩子的臉部以及牽著的手成為三角形。有時候也會有這種偶然發生的三角形構圖。

三角構圖結語。

提醒大家一件事情，就是三角形有穩定感較高的正三角形、
也有拉直身子的等邊三角形等，非常多變化。
有時候則是交給讀者自己想像的構圖。
對你來說看起來是什麼樣的三角形？
請試著拍出眼前的女孩子
所描繪出的獨一無二世界。

拍攝出稍有距離感的「前景」構圖

在攝影師與女孩子之間隔著玻璃或窗簾等，
「前景」某些東西拍攝，就可以拍出與女孩子稍微有些距離感的照片。
這是很常用在偶像肖像照片當中的構圖方式，還請務必試試看。

何謂「前景」構圖

在被攝者與鏡頭之間放了別的
東西，越過那樣東西所拍攝的
構圖方式。這樣會讓人有些距
離感，看起來可能會有些憂
傷、或者表現出在比較遠的地
方看著自己非常在意的女孩那
種感覺。有時看不太清楚也能
夠營造出較為神秘的氣氛。

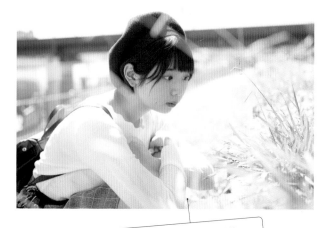

在女孩子沒有看著鏡頭的時候，
使用「前景」構圖，
能夠營造出偷偷觀察女孩的氣氛。

用樹木將身體遮起來，
視線就很容易往腳的部分看過去。

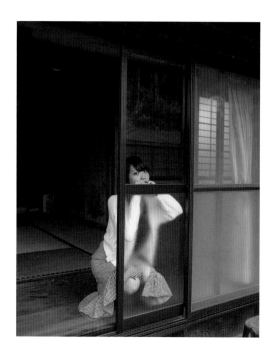

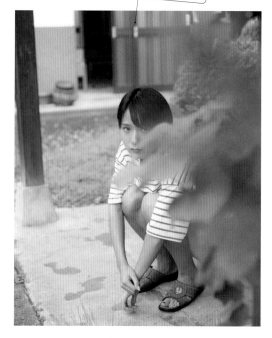

脫離單調構圖的技巧

在攝影會上最容易使用的，就是窗簾、植物、小道具等。另外，也可以不使用東西而是「越過」女孩子的手或者手臂等來拍攝。

女孩子從包包提把的圈圈向外窺視的感覺。這樣可以讓視線看起來比較強烈。

像是她在說「不要看我啦」的氣氛。

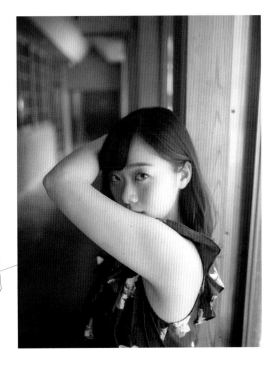

用女孩子自己的手臂來「前景」攝影。也有遮蔽臉部輪廓的效果。

為了表現而採取的構圖

從躺著的女孩子上方灑些花瓣之類的。另外也可以刻意在女孩子與相機之間
放有透明感的布料，或者捕捉對方朝著相機丟東西的瞬間等，試著拍攝有動
感的「前景」照片。

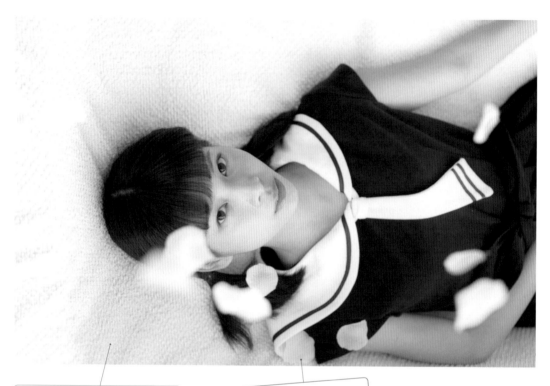

透過「前景」花瓣拍攝女孩子。
請助手從高處灑花瓣，
用連拍的方式攝影。

在鏡頭前另外加入一隻手，
試著營造出一種
她在和朋友玩耍的氣氛。

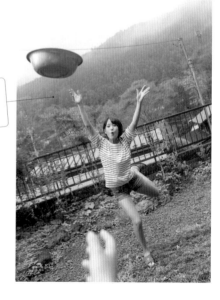

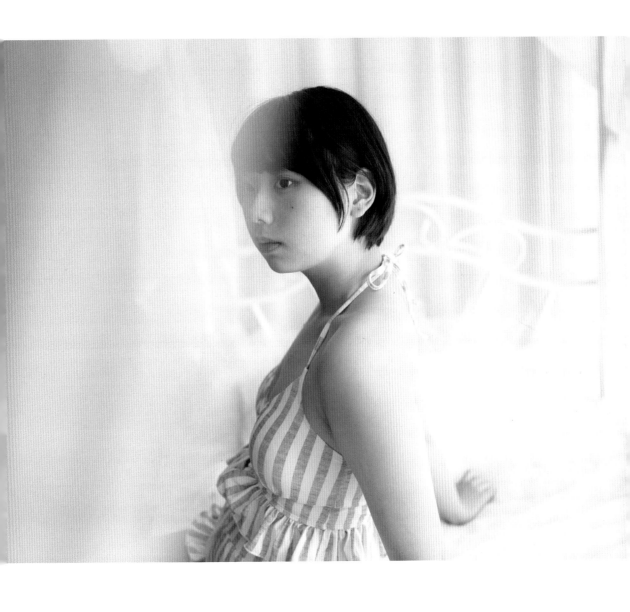

「前景」構圖結語。

也許有人會覺得，與女孩子之間的距離感
近一些會比較親密，但有時試著離遠一點，
反而能夠有變化，是非常推薦的做法。
距離感時近時遠有各種變化，
在照片上比較能夠給人真實感，尤其是結合多張照片
來思考的話，這是非常有效的構圖。

拍出女孩的存在 記號性構圖

如果能夠將記號性構圖放在心上，就可以抹去女孩子本身的個性，而描繪出「女孩子這樣的存在」。這也是脫離單調構圖的方式之一。

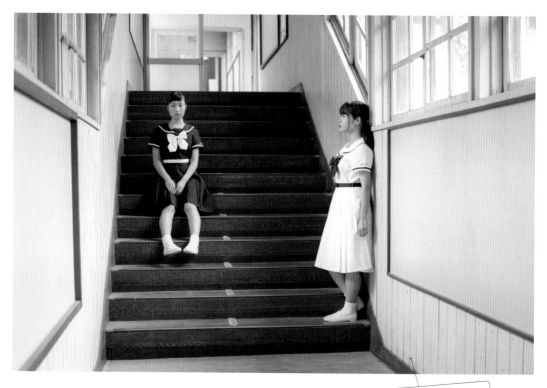

在樓梯或者走廊等直線性構圖當中，
讓視線分散，
就會看起來像是記號一樣。

何謂記號性構圖

這可以說是三角形構圖的進化型態，藉由在照片中放入直線或者幾何學圖形，女孩子就會看起來不像是生物而是人偶。這樣也有種偶像的氣氛在，因此是頗為有效的構圖。

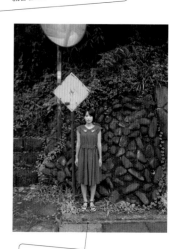

利用直線性構造做成的構圖。

脫離單調構圖的技巧

試著結合人工建築物以及記號性質的姿勢。如果將上下左右比例均等這件事情放在腦中，就會成為更加記號性的構圖。

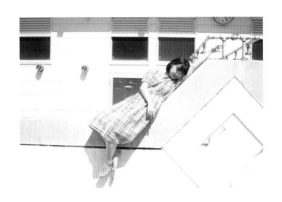

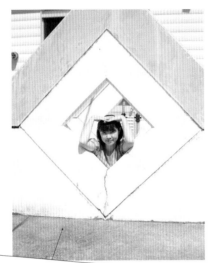

讓手擺出對稱動作的姿勢，能夠強調出記號性。

留心超現實狀況以及姿勢的構成，就能看起來更具記號性。

為了表現而採取的構圖

記號與個性是非常對照的表現方式,因此沒有表情會看起來比較像記號。一般偶像照片會想辦法帶出女孩子的個性,因此留心偶爾放入一些記號性的構圖或者姿勢,就能夠增加照片的種類。

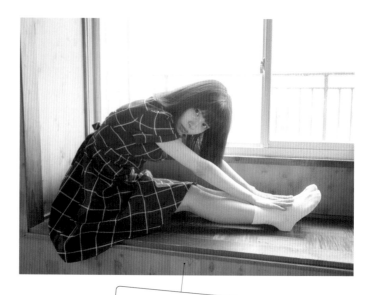

三角構圖+面無表情=記號性

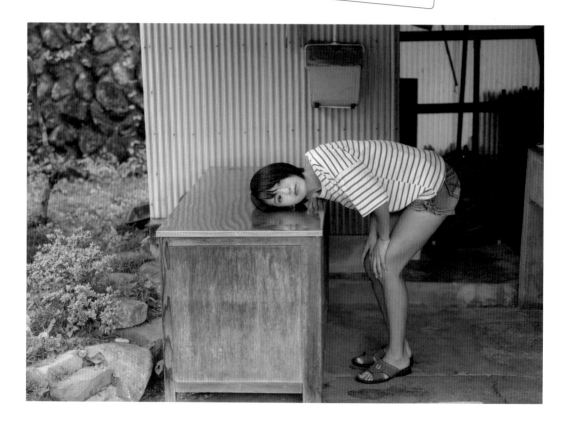

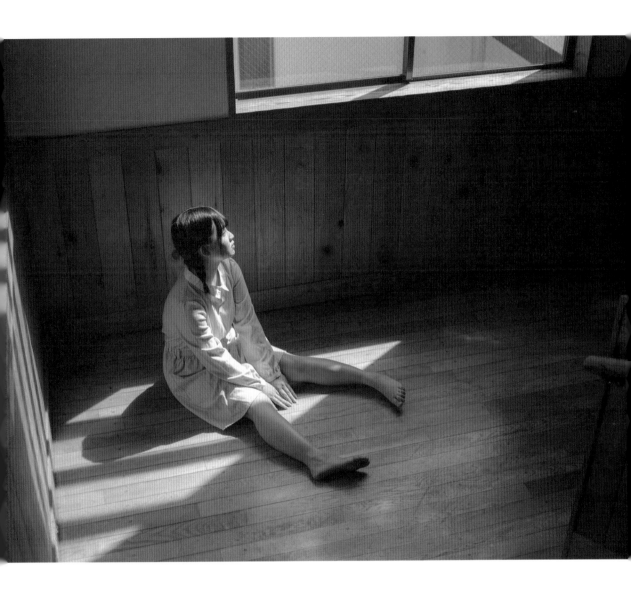

記號性構圖結語。

我所拍攝的照片，經常使用記號性構圖。
女孩子的可愛、柔嫩肌膚的魅力，
乍看之下與「記號感」似乎大不相同，
但其實在表現偶像這方面，
可以說是頗為適宜，
因此不要一直追逐笑容或者可愛樣貌，
偶爾也請務必試著拍攝這種構圖。

活用身體美麗曲線 S字型構圖

身體線條的美麗是女孩子獨具的魅力。如果拍攝的是穿泳衣等包含身體曲線的照片，為了讓姿態看起來更好，請將S字型曲線放在心上。

何謂S字型構圖

這指的是讓身體曲線彷彿描繪英文的S字型一樣。不過其實不僅限於S字型，為了要讓女孩子的體態看起來更好，這是一種統整性的說法，指的是不要讓女孩子直直站在那裡，而是請對方靠在某處或者稍微彎曲等各種方法。

稍微往前傾一些就能夠強調出胸口。

如果是很普通站著就有腰線的女孩子，
那就沒什麼問題，
不過也可以試著讓體態看起來更美。

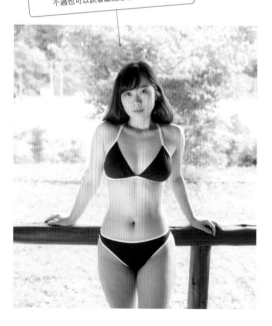

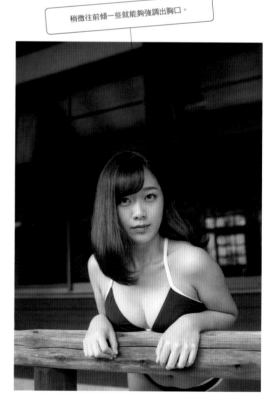

基本技巧

為了能夠讓胸線、臀線看起來更美麗，請在手腳線條上
多加留心。

☞ **讓胸線看起來更美麗**

請對方抱胸，就可以強調出胸線。

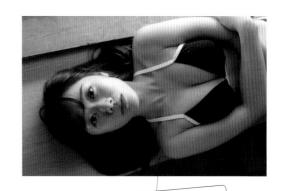

強調出胸線的姿勢＋側面打光，
能讓胸部看起來更有份量。

☞ **讓臀線看起來較美麗**

從側面拍攝躺下來的姿勢。
拍攝出左右兩邊的胸線。

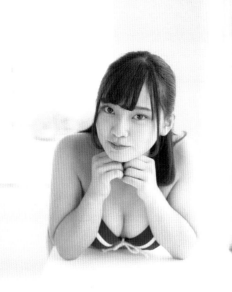

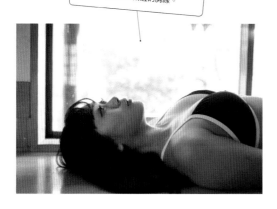

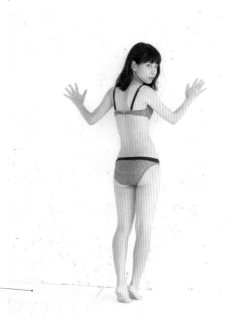

拍攝背影的時候，
稍微提起腳跟就能讓身體扭成S字型，
如此一來會讓臀線看起來更為美麗。

脫離單調構圖的技巧

這不僅限於泳衣,可以盡量多採取S字型構圖。女孩子也可以藉由扭曲身體來達到性感的效果。重點就在於盡量讓腰看起來細、臀部要凸出、然後強調出胸部。

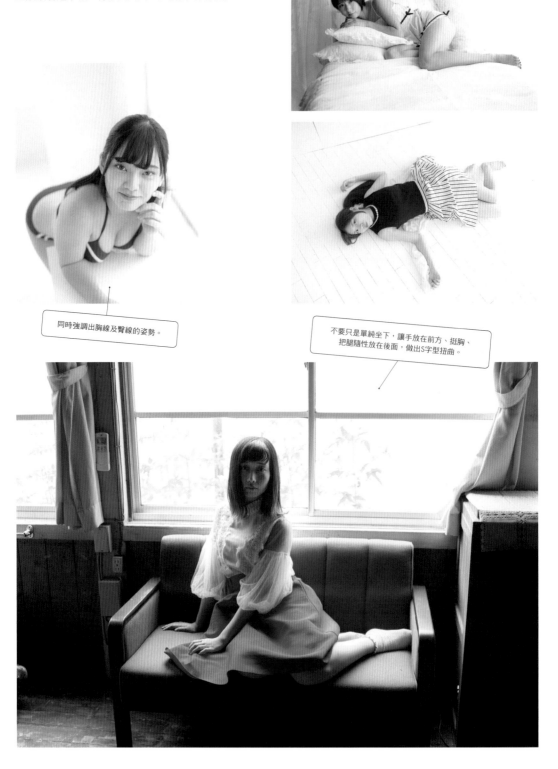

同時強調出胸線及臀線的姿勢。

不要只是單純坐下,讓手放在前方、挺胸、把腿隨性放在後面,做出S字型扭曲。

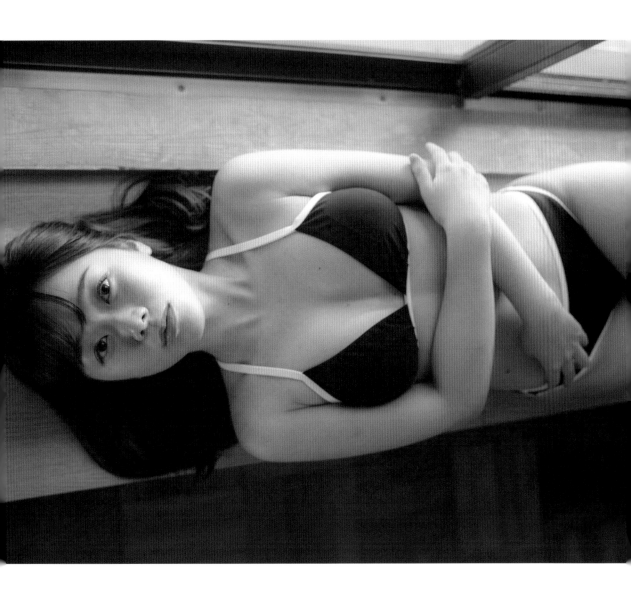

S字型構圖結語。

所謂偶像照片的構圖，
並不只是要思考把女孩子放在哪裡，
也必須要在女孩子的體型方面多下點功夫。
除了姿勢以外，如果要強調性感就要扭一下身體、
想看起來可愛就蜷縮，尤其是想要如何展現軀體，
就必須要盡量配合想拍攝的內容來下指示。

拍出另一副面孔 光與影構圖

對於男性來說，女孩子不是只有可愛而已，同時也是充滿著謎題的存在。
試著巧妙使用光與影，拍出另一副面孔吧。

何謂光與影構圖

通常拍攝的時候會將光線打在
女孩子臉上，不過刻意打造出
陰影，就能夠拍攝出風格迥異
的偶像照片。這也不僅限於偶
像照片，光與影在攝影當中是
非常重要的主題。

比較容易明瞭的光與影二等分構圖。
使用強烈的斜光，
捕捉帶有陰影的表情。

除了臉部以外所有部分都覆蓋陰影。
由於表情看起來有些悲傷，
因此有陰影會比較符合氣氛。

基本技巧

人眼一般習慣性會看向明亮處而非陰暗處，因此基本上
要讓自己想展示的地方拍得亮一些。舉例來說，如果主
要是拍臉，那麼一般就應該將光打在臉上。

但請不要只是將光打在整張臉上，請巧妙利用光與影的
分布方式，將自己的目標訂在更為寬廣的表現手法。雖
然說是要有陰影，但也不是一片黑暗，必須仔細一瞧仍
能看見表情。乍看之下不是很清楚的表情，仔細看看就
能夠明白，會讓人印象深刻。

> 上半是光、下半是陰影的世界。

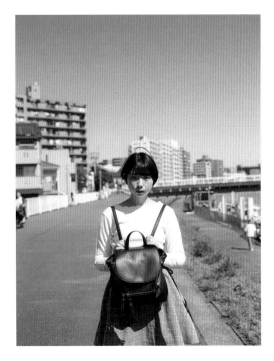

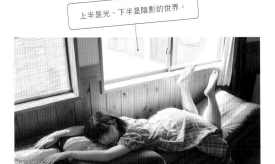

試著在陰天或雨天拍攝

拍攝女孩子的時候，通常是會比較注重光線，不
過在表現照片方面，其實如何處理影子的部分是
非常重要的。這樣一來，其實在光線較少的陰天
或者雨天，能夠拍攝出比較好的偶像照片。

如果是陰天，光線會是整體從雲上透過雲朵照射
柔和的光線，由於不是很容易形成陰影，因此適
合拍攝偶像照片。在這種情況下，要刻意打造出
陰影，就必須在高架橋下、商店街的騎樓、日式
房屋的緣廊等處，也就是戶外有屋頂的地方。就
算是下起雨來，也不需要撐傘就能拍攝。

如果背景在店家或房屋當中，就會變成柔和的順
光，而背光拍也能打造出剪影的氣氛。如果可以
好好區分這些場景進行拍攝，就算是陰天或者雨
天，也不會由於沒有拍攝點子而感到困擾。

脫離單調構圖的技巧

利用反射的光線,或者使用光線來表現。

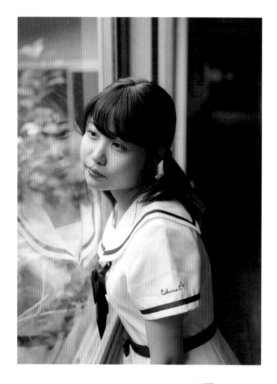

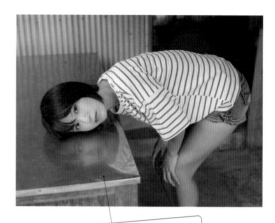

利用玻璃或者不鏽鋼的反射,
可以映照出另一個面孔。由於使用反光板,
所以臉部仍然明亮。

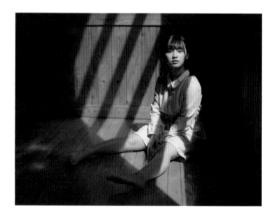

使用光線作出記號性構圖。
也可以挑戰看看這種非現實風格的表現。

從木板條之間流洩的光線,
可以調整看要落在臉部的哪個部分。

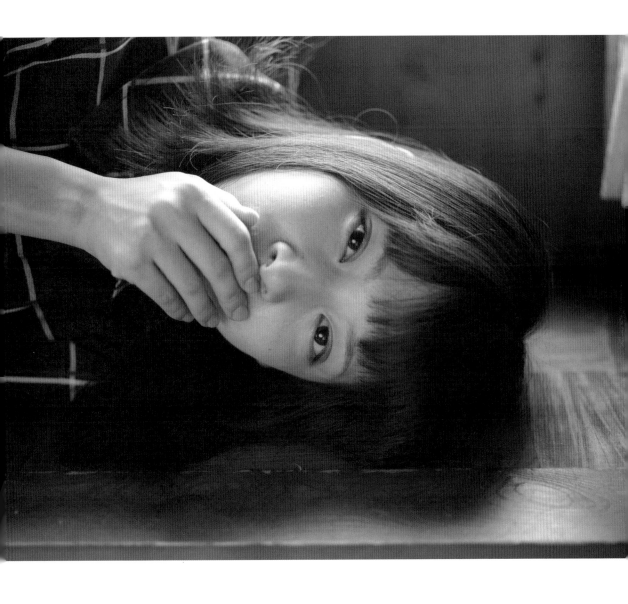

光與影的構圖結語。

照片會同時拍到光線與影子。
在偶像照片當中，影子很容易就變成天敵，
不過端看攝影師下的功夫，也能夠追求嶄新的表現手法。
先前有提到臉上如果有影子，會容易凸顯出
模特兒感到自卑的地方，但若在整張照片當中加入影子，
就能夠拍出女孩子不是只有可愛的氣氛，
拓展表現的幅度。

解決姿勢「困擾」的 基本技巧

如果想要拍攝偶像照片，那麼不只是追求構圖，也必須要有姿勢相關的知識。
以下介紹一些讓攝影者能夠將女孩子的白皙肌膚、美麗髮絲等拍得更加美麗有魅力的基本技巧。

☞ 讓髮絲、頭部、頸項、看起來更美

為了美麗表現出髮絲長度
而從側面拍攝。

將光線照射在美麗的頸子上。

請對方自己抓起頭髮，
為姿勢帶來動感。

使用逆光能美麗描繪出髮絲到髮尾。

抓起頭髮強調頭部或頸項，
同時也可以遮蔽臉部輪廓，
是偶像照片中非常主流的姿勢。

👉 強調直線使偶像看起來纖細

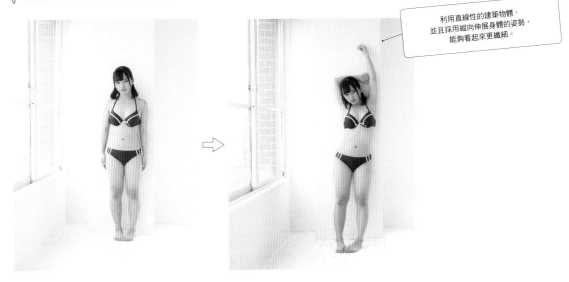

利用直線性的建築物體，
並且採用縱向伸展身體的姿勢，
能夠看起來更纖細。

👉 將傾斜的線條納入考量，活用手腳長度

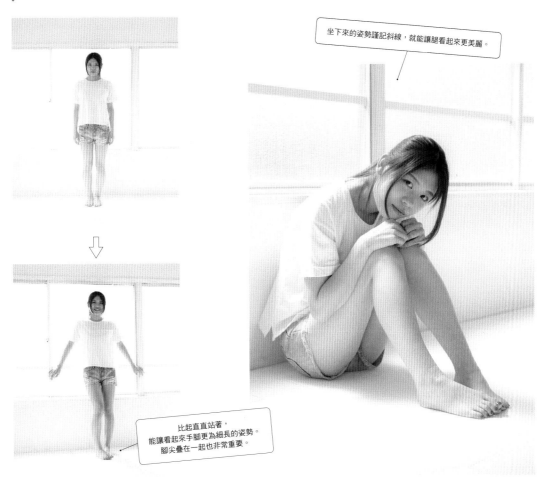

坐下來的姿勢謹記斜線，就能讓腿看起來更美麗。

比起直直站著，
能讓看起來手腳更為細長的姿勢。
腳尖疊在一起也非常重要。

☞ 讓上臂看起來較美麗

這種照片必須讓手臂看起來非常纖細。
如果緊貼在身體或者地面，就會看起來很粗，
因此重點就在於要稍稍將手抬起來。

☞ 以蜷縮的姿勢強調可愛感

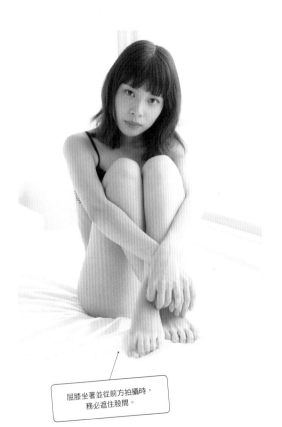

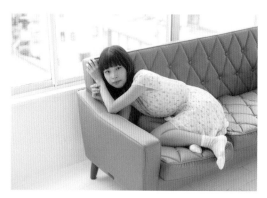

小個子的女孩子將身體蜷起來，
就會強調出她的可愛。

屈膝坐著並從前方拍攝時，
務必遮住股間。

去攝影會吧！

以下整理出2018年為了本書而舉辦的活動：
「學習專家攝影方式・偶像照片攝影會」的內容。
包含光線捕捉方式、溝通的方式及小道具使用方式等，
能夠現場學習、馬上實踐的技巧課程。

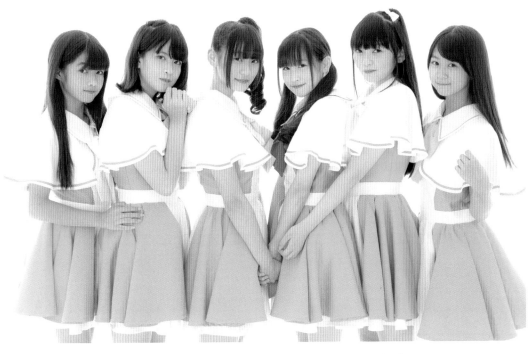

双葉樹里	夢 摩萌	美波ももか	逢嶋ひな	佐山すずか	高梨有
（Juri Hutaba）	（Maho Yumesaki）	（Momoka Minami）	（Hina Aishima）	（Suzuka Sayama）	（Arisa Takanashi）
じゅりりん	まほたむ	ももちゃん	ひーちゃん	さやすず	ありちゃん

※本書的攝影會於2018年5月舉辦。模特兒是4位原始成員（ひーちゃん、ももちゃん、まほたむ、さやすず）。

アクアノート

平均年齡13.5歲！以「水」這個概念組成的偶像團體。

2018年4月22日在惠比壽CreAto登台出道後，12月1日增加了新夥伴。

透明度超群的六位成員，為了能夠成為像「水」一樣對大家來說是「不可或缺」之物，清純正直地努力參與活動。

官方網站★https://www.aquanote.jp/
官方推特twitter★https://twitter.com/aquanote_info

(Report)

目標是比「拍得可愛些」更進一步！

　　首先想告訴大家的是，我自己拍攝偶像和女孩子照片的理由，和各位幾乎是一樣的。也就是我只是想拍女孩子而已。

　　一把年紀的成年男性若是接近年齡幾乎和自己女兒沒兩樣的女孩子，笑咪咪地拍著照片，旁人看起來可能會覺得就是個噁心大叔而已（笑）。正因如此，請不要讓自己的照片停留在「能拍出可愛照片就好」的地步，目標放在往更前一步吧。

重視有限時間內的運用

　　大多攝影會一個人都只有幾十秒到一分鐘左右的時間。一分鐘當然沒辦法拍上許多好照片，因此請抱持著拍一次就能夠拍到「奇蹟美照」就賺到啦！的心情去拍。

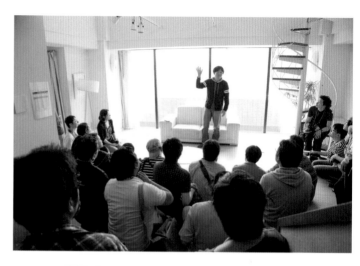

當天會場與授課的樣子。

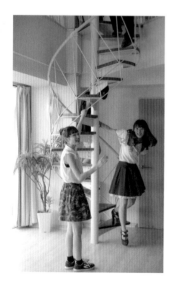

活動內容

「學習專家攝影方式・
偶像照片攝影會」
2018年5月12日
地點在攝影棚「カプリ板橋」
限額團體30位
（有個別拍照的抽獎）

攝影會當天時間表

時間	內容
10:55	開幕式（問候）
11:00	團體攝影①
11:30	工房
11:50	團體攝影②
12:20	專家操演及授課①
12:40	團體攝影③
13:10	結業式（問候）
	休息
14:00	個別攝影①
14:30	專家操演及授課②
14:45	個別攝影②
15:15	專家操演及授課③
15:30	特別攝影③
16:00	結束

光線比背景更重要

有很多人會先在意背景的問題，但基本上要看光線。

光線只有自然光與人工光線兩種。要把女孩子的肌膚拍得漂亮，最好不要把兩種光線混在一起。特別是橘色的人工光線，能夠讓肌膚看起來透出橘色，比較不容易減損透明感。

用手掌遮蔽光線，確認光線打過來的狀況。也可以使用智慧型手機裡的應用程式，確認太陽的移動。

使用手掌確認光線

在本書Part 4當中也會解說這個問題，基本上建議使用自然光。巧妙掌握光線位置以後，讓光線漂亮打在需要的地方。

觀看光線的方式，可以立起自己的手掌，確認光線射來的方向。還請養成這個習慣。只要角度稍有不同，光影就會大幅改變。能不能理解其相異之處，可說就是「與專家的一線之隔」。

最初的 10 秒鐘請聊天

時間的使用方式，一開始的10秒鐘請先聊天、互相熟悉彼此。一邊等女孩子表情變得比較柔和，同時思考該請對方擺什麼姿勢。

我和各位一樣，是不太擅長與女孩子說話的類型，所以這對我來說難度也很高。話雖如此，只要能好好對話，自然就能讓對方露出笑容、或者有些害羞，能夠拍攝出各種巧妙的表情。

溝通的基本是稱讚對方

基本上就是稱讚對方。當然最常用的就是「妳很可愛呢」；還有說對方穿的衣服以及髮型「真適合妳」等等。找不到話題開端，只是一直笑咪咪的拍照是最糟糕的。

Photo by Yuki Aoyama

Report

請找出可共享的話題

最不容易有問題的就是喜歡的食物、或者天氣的話題。也可以問問對方在拍照的時候的心情。請留心放在共通的話題上。

最應該避免的就是政治、棒球等，女孩子比較不容易提起興趣的話題。如果對方覺得「好無聊」，臉上就可能會露出那種表情，還請多加注意。

緩和緊張感也非常重要

如果女孩子似乎有些緊張的時候，我最常用的就是說「我試拍一下」但其實是真的拍照。這樣子比較容易能夠帶出對方自然的表情，還請嘗試看看。

如果女孩子有兩位以上，那麼溝通可以交給她們彼此，舉例來說可以請兩個人玩剪刀石頭布、或者黑白切等遊戲，就能夠看到她們放鬆的自然表情。

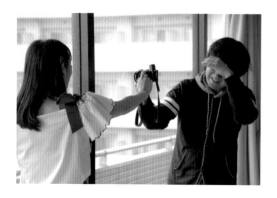

Photo by Yuki Aoyama

比起「對話」來說「指示」較為優先

在攝影會上的溝通有「對話」與「指示」兩種。雖然這兩種應該分開思考，不過這只能靠累積經驗。最理想的當然就是兩者平衡地自在使用。

如果想拍出自己內心所想的照片，那麼最好還是以指示為優先。不習慣下指示的人也能簡單做到的，就是請對方動一動手。

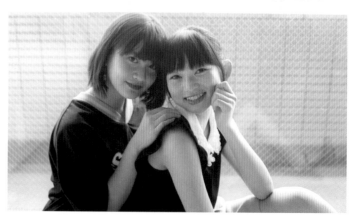

Photo by Yuki Aoyama

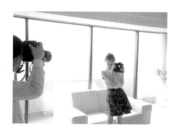
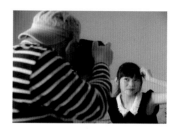

表現要採取自己容易掌控的方式

姿勢也是表現的一種。是要看起來可愛、看起來冷酷、看起來比實際年齡小、也可以看起來比較成熟。

除了將手放在臉頰上、抱胸等固定方式以外，也可以選擇跳動、回頭等動態方法。又或者先決定好姿勢以後，再與對方對話來帶出表情。請選擇自己容易掌控的方式來挑戰。

請對方一邊挪動手部一邊拍攝

如果有小道具就請對方拿著。沒有的話就單手摸身體某處、碰衣服，或者請對方把手放在臉旁邊也可以。這種時候，可以請對方伸出手→靠近臉→將手放在臉旁，以這樣的動態流程來擺姿勢，攝影也會比較流暢。

 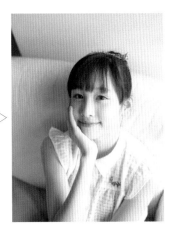

Photo by Yuki Aoyama

> 如果有想拍攝的姿勢，
> 那就自己擺出那個姿勢，
> 再請對方模仿。

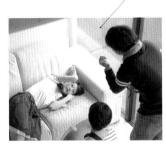 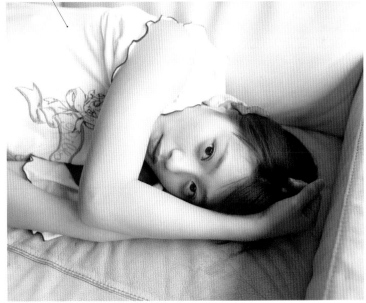

Photo by Yuki Aoyama

姿勢越低越容易放鬆

如果是要站直的姿勢，女孩子也比較容易緊張，因此靠牆→坐下→躺下這個順序，也是姿勢越低越放鬆的順序。不過躺下容易造成臉部輪廓變形，因此別忘了要從比臉部高的位置拍照。另外，不管什麼樣的姿勢，都要幫對方留心內衣褲是否不小心露出來。

Photo by Yuki Aoyama

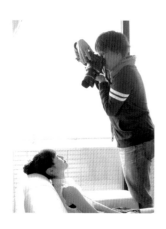

試著詢問「喜歡哪個角度」

攝影角度只要看女孩子的自拍就會明白，通常先決條件是從稍微上方拍的角度。如果覺得不太會溝通，那也可以試著詢問對方，平常自拍大概都是從哪個角度拍照。

不管是多可愛的女孩子，一定都會有比較有自信之處、以及較無自信之處。舉例來說可能有「希望不要從右邊拍，最好從左邊拍我」之類的，這類心情都會反映在自拍上。因此如果使用對方平常自拍的角度去拍，通常也能拍得比較可愛且好拍。

另外，如果對方戴了單邊耳環，那就應該要拍有耳環的那邊。如果只露出單邊耳朵，那就是拍露出來的那邊等，拍本人覺得比較有自信（想讓其他人看見）的那一邊，記得把這件事情放在心上。

> 請對方靠在牆上、或者坐在沙發上，表情都會變得比較柔和。

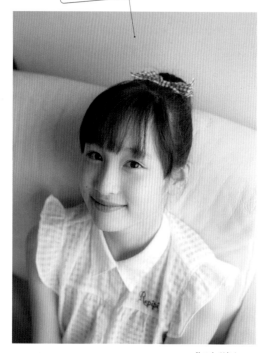

Photo by Yuki Aoyama

Photo by Yuki Aoyama

適合帶去攝影會的機材、小道具

　　最近有許多小型的無反相機上市。機器小的話，女孩子被拍的時候也會覺得比較輕鬆。並不需要使用很大台的相機或者鏡頭給人壓迫感。

　　由於可能會沒有人幫忙拿反光板，因此可以使用能綁在手上的款式，或者用比較小、可以用腳架支撐的。機頂閃光燈也要用無線式的，可以手持或者用腳架安放，增加打光的幅度。

參加攝影會的問卷回答

使用機種
（可回答複數）

NIKON	☆☆☆☆★☆☆☆☆★☆☆
SONY	☆☆☆☆★☆☆☆
CANON	☆☆☆☆★
FUJIFILM	☆☆☆☆
PENTAX	☆☆
SIGMA	☆☆
PANASONIC	☆☆☆
OLYMPUS	☆

使用鏡頭
（可回答複數）

TAMRON	☆☆☆☆★☆☆
SIGMA	☆☆☆☆☆★☆☆
SONY	☆☆☆☆★☆
CANON	☆☆☆☆★☆
NIKON	☆☆☆☆☆★
FUJIFILM	☆☆☆☆
PENTAX	☆☆
PANASONIC	☆☆
OLYMPUS	☆
MINOLTA	☆
TOKINA	☆
ZEISS	☆
中一光學	☆

當天我使用的相機主要是PENTAX645Z。鏡頭都用定焦鏡。

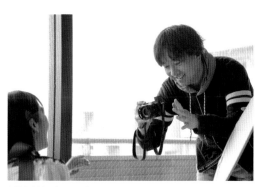

相機小比較不會有壓迫感，模特兒也比較容易放鬆。

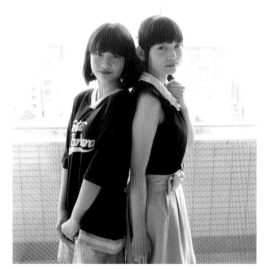

Photo by Yuki Aoyama

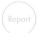

Report

誌上偶像照片大賽

我們募集了當天參加Aquanote攝影會當天拍攝作品。
以下介紹令人印象深刻的照片。

Best 3 「好構圖與光線」獎

リュウサンさん

相機：NIKON D750
鏡頭：TAMRON SP 24.70mm F/2.8 Di VC USD G2
ISO：160
快門速度：1/100
光圈：F/2.8
無閃光燈

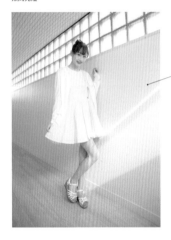

非常美麗的放射線構圖。
射向腳邊的光線也很美麗、
背景是直線性的，
很棒的構圖。

Best 3 「憂鬱感」獎

雪見さん

相機：NIKON D750
鏡頭：TAMRON SP 35mm F/1.8 Di VC USD
ISO：125
快門速度：1/200
光圈：F/2.8
有閃光燈（Nissin Digital i60A）

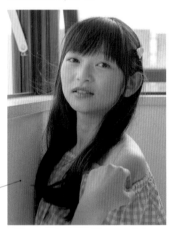

使用了窗邊的風、
眼睛非常明亮，表情略帶憂鬱感。
曝光可以再暗一點點。

Best 3 「冷酷美麗」獎

Sharpさん

相機：FUJIFILM X-T2
鏡頭：FUJIFILM XF56mm F1.2R
ISO：1250
快門速度：1/320
光圈：F/2.2
無閃光燈

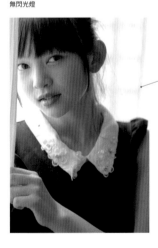

隱約露出的窗簾讓人感受到距離感。
肌膚顏色也有一抹偏藍，
帶出冷酷的氣氛。

「美麗眼睛」獎

Keigoさん

相機：Nikon D5
鏡頭：Sigma 135mm F1.8
ISO：250
快門速度：1/400
光圈：F/1.8
無閃光燈

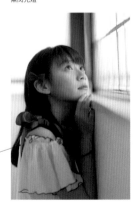

女孩子正在看的東西映照
在眼睛當中，由於看著偌大的窗戶，
因此眼睛看來非常明亮美麗。

「私下氣氛」獎

はじめさん

相機：SONY α7R III
鏡頭：TAMRON SP 35mm F/1.8 Di VC USD
ISO：250
快門速度：1/1000
光圈：F/2.2
有閃光燈

可以看見背景是女孩子的房間，
因此會令人感到有些緊張。從比臉
稍低一些的位置拍過去也讓人非常在意。

「詭計不完全」獎

myuさん

相機：FUJIFILM X-T20
鏡頭：FUJIFILM XF18mm F2 R
ISO：200
快門速度：1/160
光圈：F/2
無閃光燈

讓身體映照在鏡子當中非常有趣。
不過最好再多思考一下鏡中映現的部位。

「漏網鏡頭」獎

高橋直子さん

相機：OLYMPUS OM-5
鏡頭：LUMIX G 42.5mm
ISO：200
快門速度：1/125
光圈：F/1.7
無閃光燈

與其說是肖像照，這張有著非正式感的魅力。
因為拍出模特兒非常自然的樣子，
令人印象深刻。

「神秘姿勢」獎

コラおじさんさん

相機：CANON EOS 5D Mark IV
鏡頭：SIGMA 24－70mm F2.8L IS II USM
ISO：200
快門速度：1/30
光圈：F/2.8
無閃光燈

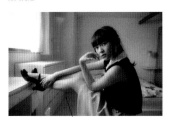

腳的跨放方式、手的放置方式等，
都是非常神奇的平衡感。令人有些偶感，
表情也非常適合。

「不經意瞬間」獎

大寺誠さん

相機：CANON EOS-1D X Mark II
鏡頭：CANON EF 85mm F1.2 II
ISO：640
快門速度：1/80
光圈：F/6.3
無閃光燈

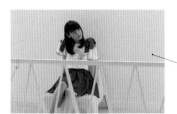

會令人非常在意：在看什麼呢？的照片。
同時也是「前景」構圖。

「躍動感」獎

たかしー！さん

相機：CANON EOS 6D
鏡頭：TAMRON 28－75 F2.8
ISO：200
快門速度：1/200
光圈：F/2.8
有閃光燈（CANON 580EX）

拍攝了對方跳起、稍微停留在空中的巧妙瞬間。
表情也比其他人的照片笑得更加開懷、非常棒。

「令人心動的角度」獎

廣川謙さん

相機：SONY α99
鏡頭：MINOLTA AF 50mm F1.4
ISO：100
快門速度：1/160
光圈：F/1.6
無閃光燈

此角度模特兒是往上看的，因此會令人感到
心動。構圖也非常新穎。

─┤ Column ├─

該如何拍，
就先具體想像

　　攝影會的困難之處，終究在於拍攝時間、角度受到限制。

　　大多數攝影會，能使用的時間只有幾十秒到一分鐘而已。在短短一分鐘之內，就算是專家也無法拍到大量好照片。在一次攝影會當中，只要能拍到一張是對於所有東西都感到滿意的照片，大概也就成功了。

　　無論如何，都必須要在事前具體想像一下要用哪些機材、大概要如何溝通、要拍哪些姿勢等。

　　以下是大致上會出現的各種要素，可以盡量練習在短時間內如何搭配這些要素、拍出更多樣化的照片。

□光線方向：順光／斜光／側光／逆光
□距離：臉部為主／上半身（胸上）／全身
□姿勢：站／靠／坐／躺
□手及身體挪動：有／無
□小道具：有／無

Part 4
為了將肌膚
拍美需要
使用光線

偶像照片中
特別重要（且容易忽略）的，
就是將女孩子肌膚拍得美麗些的光線使用方式。
不管表情、姿勢或者構圖
有多好，若是肌膚顏色或質感不美麗，
那麼偶像照片可說就毀了。
就像女孩子們會努力保養肌膚，
務必巧妙使用光線，
讓她們的肌膚看起來更美麗。

光線的溫度與種類

要將肌膚拍得美，就必須要明白光線的溫度與種類。知道能將肌膚拍美的條件以後，就會知道在哪些場所該用哪類光線來拍攝。

明白光線的溫度與顏色

要將肌膚拍得美，請先理解光線是有顏色的。光線的顏色變化以「色溫（K）」來表示。如圖所示，溫度在很低的情況下是紅色的，不過溫度越高就會逐漸轉變為黃→白→青。

色溫（K＝克耳文值）

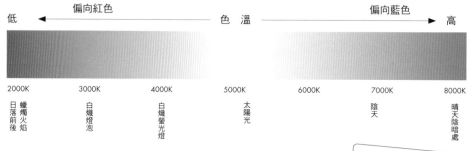

偏向紅色	色 溫	偏向藍色
低		高

2000K	3000K	4000K	5000K	6000K	7000K	8000K
蠟燭火焰 日落前後	白熾燈泡	白熾螢光燈	太陽光		陰天	晴天陰暗處

依據光線顏色變化的肌膚色調

想讓肌膚看起來比較健康，就要添加紅色。尤其是肌膚面積較大的肖像照片，通常會多加點紅色。除了看起來比較健康以外，也會帶點肌膚透紅的性感。

相反地，如果添加藍色，那麼肌膚會看起來偏蒼白，看起來有點不健康。這也不能完全說是缺點，因為能夠給人冷酷、或者有些夢幻的感覺。

如果在室外拍攝，那麼柔和的白天光線會為肌膚帶來紅色而有健康感，黃昏則會偏向大紅。在大晴天的陰影處，則會變得非常藍。並不一定使用哪種光線就是正確答案。首先請明白光線的顏色會影響肌膚的顏色。

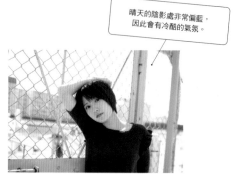

晴天的陰影處非常偏藍，因此會有冷酷的氣氛。

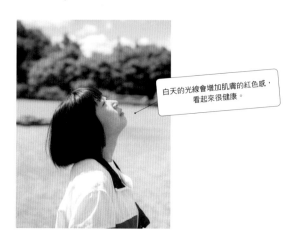

白天的光線會增加肌膚的紅色感，看起來很健康。

光線種類

光線種類大致上可以區分為自然光線與人工光線兩種。

①自然光線：陽光、星光

②人工光線：持續燈（LED燈等、可以打開後直接使用的）、瞬間光線（大形閃燈、攜帶式閃燈等）

通常在裝潢攝影棚當中都會有房間照明（人工光線），因此若是窗戶會有光線射入的房間環境，兩種光線混在一起的情況就稱為混合光。

無論何時，攝影的時候都要好好思考光線區分的問題。

只使用自然光拍攝

如果想將肌膚拍的美麗些，那就不要混合使用人工光線與自然光線。混合色溫不同的光線除了難以控制影子出現的方式以外，肌膚顏色也容易變得混濁。

要用自然光線就只使用自然光線；要用人工光線就只使用人工光線，原則上請選擇其中一種。不過，人工光線只要使用單一方向就一定會有影子，為了消除影子必須要打其他方向的光，因此需要這類打光的相關知識及機材。比較建議只使用自然光，在攝影的同時精進自己的技術。

太陽是比任何器材都還要大且明亮的光線來源。在裝潢攝影棚的攝影會當中，使用自然光線能夠拍出比人工光線來得氣氛柔和的照片。肌膚的顏色也與肉眼比較接近、較為自然。

如果因為屋內開著照明而使光線成為混合光，那麼可以利用會有大量自然光線的窗邊來拍攝。

即使是在陰暗的室內，
只要有自然光就能夠拍得很漂亮
（外拍場地是廢棄學校的體育館）。

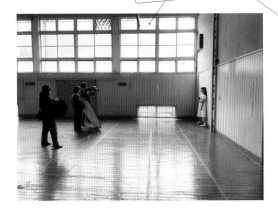

本書10頁下方刊登的Task have Fun的照片
是在這個場所，
只使用自然光與反光板拍攝的。

攝影會經常會沒有空半途變更相機設定，因此白平衡使用自動就好。

在室內將肌膚拍美的訣竅

以下解說若要在裝潢攝影棚那種從會有自然光線從窗戶進來的地方攝影時的步驟。
如果是攝影會，那麼在開拍前就決定好要在哪裡拍、並且測試一下會比較好。

①看一下有幾個窗戶（光源）

首先確認有幾個光線。如果是白天室外，那麼光源就只有太陽，也就是只有一個光源，但室內就不一定了。
可以的話請在關掉照明的狀態下確認。這樣一來就會明白光源是窗戶。只有一扇窗戶的房間，光源就是一個。
如果有三扇窗戶，那就會有三個光源。
基本上如果是一個從窗戶進來的自然光線，那就沒有問題。如果把房間的照明關掉，整體會變得很陰暗，有人會擔心這樣是否很難拍？但其實只要提高ISO設定，就能夠拍得比肉眼看到的明亮。

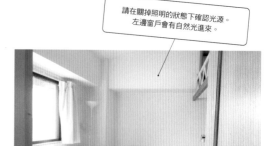

請在關掉照明的狀態下確認光源。
左邊窗戶會有自然光進來。

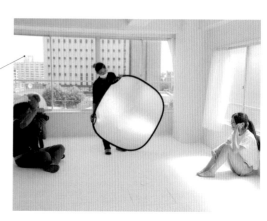

位於東南角的攝影棚。
由於有兩個方向的窗戶，因此光源有兩個。
可以拉開或關閉窗簾、又或者使用反光板來調節光線。
南面的窗戶因為是毛玻璃，所以光線非常容易擴散。

②要考量反射光線的色偏

接下來要留心的是反射光線。在室內，窗戶射進來的光線會反射到各式各樣的東西上。牆壁、地面、桌子等偏向白色的空間當中，如果在這些東西附近拍攝，光線就會反射，讓女孩子看起來比較白皙。偏黑色的東西不太會反光，因此不容易影響照片，不過若是在黑色或紅色等顏色較深的牆壁附近拍攝，很可能會影響肌膚的顏色（稱為色偏），還請多加留心。

在偏白的空間當中，
光線會反射讓女孩子拍起來比較明亮。

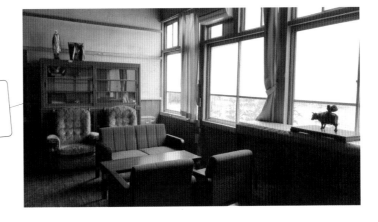

攝影使用的廢校。雖然有來自窗戶的光線，
但是家具及地板顏色會讓空間變得比較陰暗，
因此感受不太到反射光線帶來的影響。
甚至可說照片很容易形成陰影。

如果靠近窗戶拍攝，由於離光源很近，
因此在室內也能夠拍得非常明亮。
以偶像照片來說，光線往往比背景還要重要，
因此請先找出容易有自然光線的地方。
然後同時確認反射光與色偏的情況。

③決定攝影場所

在攝影會開始之前先看室內的哪個角落比較亮、哪裡又比較暗。可以的話請找出明亮之處,決定該處為攝影場所。決定地點以後就要測試拍攝,為了確保快門速度在不會受手震影響的範圍內,也要調好ISO。

在關閉照明的室內,能夠將肌膚拍得最美麗的場所就是窗邊。如果靠在窗上就會變成逆光,因此要面向窗戶、或者維持讓光線從側面進來的方向拍攝等,要留心角度問題。一邊注意臉上形成影子的位置,一邊請女孩子慢慢移動。窗邊的光線會隨著時間以及天氣而迅速變化,因此如果能夠在有直射日光進來的時間拍是最好不過。有個叫作「sun seeker」的智慧型手機應用程式,可以調查太陽的位置,也可以多加活用。

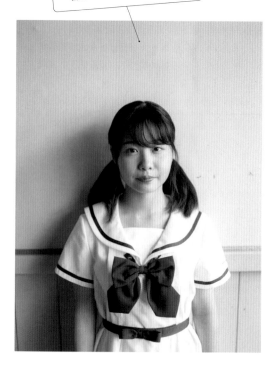

光線從右邊照過來,
因此左半邊的臉會看起來比較暗。

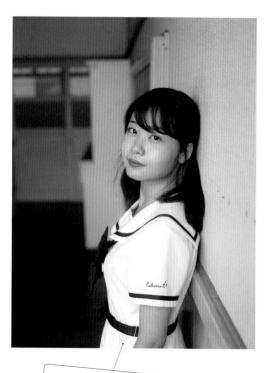

將臉部朝向光線來源,
臉部就不容易形成陰影。

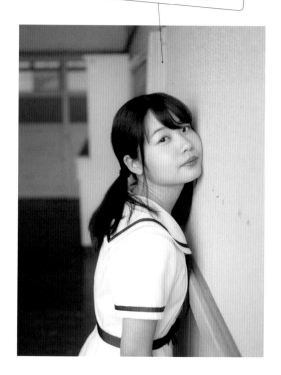

將臉靠在牆壁上,白色牆壁會反光,
因此讓臉部看起來更加白皙明亮。

④調整模特兒方向

以自然光拍攝的肖像照，最理想的是柔和的斜光（在順光與側光之間的方向）。如果是裝潢攝影棚，那麼靠近窗邊拍是最好不過。

如果坐在沙發上就變成逆光，那麼請挪動沙發，讓臉龐可以打到斜光。如果躺下的時候，窗戶則要在頭部方向。另外還要注意，光線不能從臉部下方打上來。

逆光會讓臉部變暗，拍偶像照片通常是要避免，不過也可以使用反光板等，以反射光減弱影子（請參考本書126、127頁）。另外，如果想拍出美麗的身體線條，那麼就建議使用逆光。逆光除了會讓臉部變暗，也會讓某些部位的陰影不易出現。如此一來法令紋或者黑眼圈等就會變得不明顯，也可以為了這種目的而刻意使用。

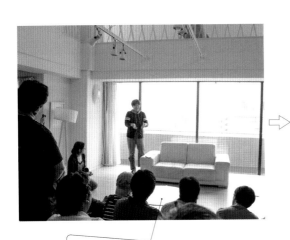

舉辦攝影會的裝潢攝影棚中的沙發。
偌大的窗戶雖然會射進大量光線，
但若坐在這張沙發上拍攝，就會變成逆光，
應該只要看光線和沙發的方向便能明白。

改變沙發方向，讓臉上有斜光打過來。

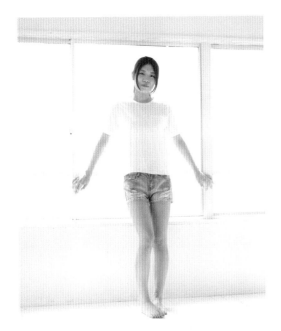

使用逆光拍攝，會讓身體線條變明顯。
可以利用反光板做出反射光，
讓影子不至於過深。

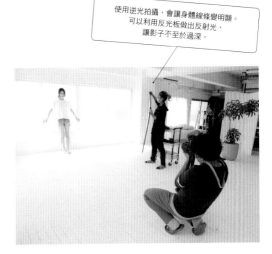

將光線的漸層（色階）放在心上

為了將肌膚拍得漂亮些，請記得把漸層（色階）放在心上。

使用強光（直射日光或者閃光燈）打在臉上，會打造出強烈的陰影、讓光與影的界線非常清晰。也就是一口氣從白色變成黑色。

相對地，若是使用柔和的光線（陰天的光線等）那麼影子會變得比較微弱，從白色到黑色的漸層就會變得比較和緩。

當然，漸層和緩會讓肌膚看起來比較美麗。不和緩（僵硬）的話會讓肌膚的質感（毛孔或者青春痘等）變得非常明顯。

就算是全白的布料，
仔細一看也能發現是有漸層的。

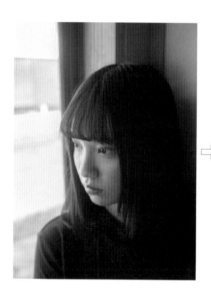 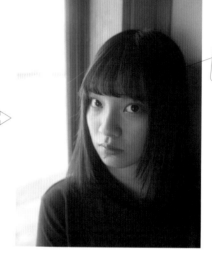

只要稍微改變臉部的方向，
打在臉上的影子也會大為不同。
由於是側面光，
漸層會比較硬一些。

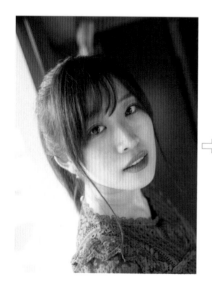 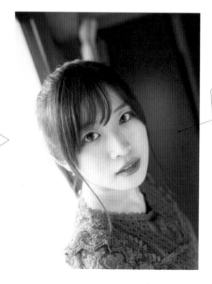

請對方站在窗邊，
確認影子形成的方向。
眼睛周遭看起來有些暗（左）。
因此使用反光板將影子打淡（右）。

刻意使用強光拍攝

如果要在光下拍攝，分清楚直接光線與間接光線的區別也非常重要。

①直接光線：從光源直接打在被射者身上的光

②間接光線：光源透過毛玻璃、薄窗簾、紙門、描圖紙等物品間接照在被射者身上的光

通常不會直接往模特兒臉上打強光（因為會有強烈的影子）。但會將透過格子窗或者一些遮蔽物射入的強光以投射燈的方式來使用。若是攝影當天的天氣很好、光線強烈的話，那麼刻意使用強光也是攝影手法之一。

> 透過薄窗簾或者毛玻璃的間接光，
> 也具有能緩和陰影的效果。

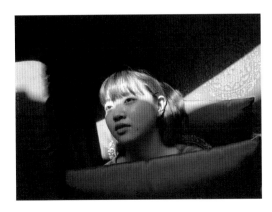

> 若將強光打在臉上，
> 女孩子會覺得非常眩目。
> 因此眼睛會有點睜不開，
> 不過若是想要拍攝出與平常印象不同的眼神，
> 也可以刻意打造眩目的情境。

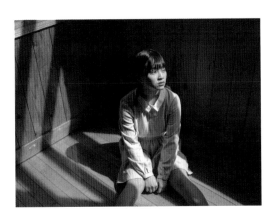

光線不足時使用反光板的方式

帶去攝影會的機材要盡量減少，如果光線不夠的話就使用反光板。
反射光線打薄影子、讓色調偏白使肌膚有接近美白的效果，
對於偶像照片來說是非常重要的。

使用反光板的主要理由有二

反光板是非常輕便的調節光線工具，但有很多業餘攝影
師感覺都是用個氣氛。而專業攝影師使用反光板的理由
有二。
①補足不夠的光線、打薄（臉上的）影子（或者消除
它）。
②在眼睛當中加入白色等顏色（眼神光）。
這兩個理由在偶像照片當中都會使用，尤其是要特別注
意能讓眼睛看起來像少女漫畫那樣閃亮亮的②這種方
式。不使用反光板而是用環型燈這種照明，就能輕鬆拍
出亮晶晶的眼睛，因此也很多人會使用環型燈。

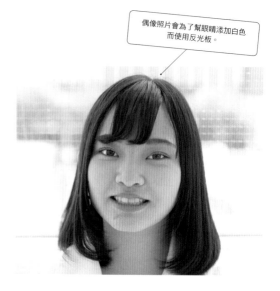

偶像照片會為了幫眼睛添加白色
而使用反光板。

將光線打在肌膚露出來的地方

若是為了目的①而使用反光板，也有很多人不知道應該
要打在哪裡、或者不知道究竟有沒有打到光。若問要打
光在哪裡，那麼通常是肌膚露出來的地方。偶像照片當
中通常是為了打薄光線而使用反光板，不過也會為了讓
胸口或者二頭肌等處肌膚看起來比較漂亮而打光。

讓臉部到手臂整體都有反光板照射效果。
當然也幫眼睛添加了白色。

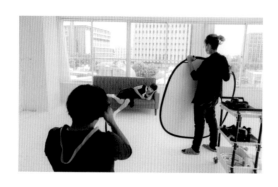

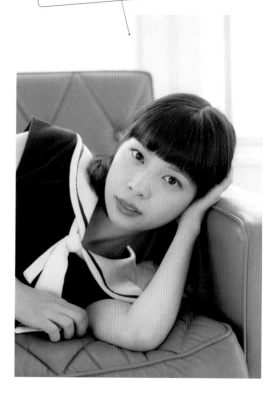

找出應該如何打光、打在哪裡

反光板尺寸有大有小，假設尺寸分為大、中、小，那麼就是全身用大的、半身用中的、拍臉就用小的，依照打光範圍來區分使用時機。

反光板的顏色分為白色、銀色、金色等。一般比較常使用白色與銀色，因此就以這兩種為主來說明。

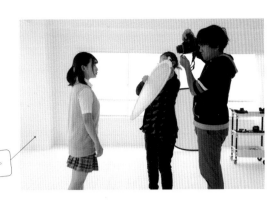

如果主要拍攝臉部，那就使用小的反光板即可。

①先不要用反光板，看清光線方向

如果模特兒臉上有影子，先確認光線方向。

因為是逆光，所以臉部整體都有影子。

②銀色反光板盡量靠近臉部，看看反光最大效果

如果是室內，那麼窗戶射進的光線會造成影子，將反光板放在完全相對的位置上，試著將影子盡量打薄。

銀色會比白色還要強烈反光，因此先將反光板放在盡量離模特兒臉部近、又還不會進到鏡頭當中的距離，確認反光板最大的效果（這個時候如果模特兒覺得非常眩目，可以請對方先閉上眼睛）。

③固定距離與中心位置，試著改變角度

確認了最大效果以後，慢慢將反光板拉遠，等到成為想要的反光效果（影子淡薄的程度、眼睛的白光等）以後就停下來。如果太遠的話會失去反光效果，因此看起來效果大一點會比較好。接下來女孩子和反光板的距離、以及反光板中心位置都不要動，試著改變反光板的垂直或水平距離，試著調整看看反光板效果會如何變化。

如果需要反光板最大效果，
通常是攝影師會從反光板旁邊探頭拍。

在室外將肌膚拍美的訣竅

室外拍攝很容易受到天氣及太陽動向的影響，因此必須要花費各種功夫。
偶像照片當中最重要的，就是拍攝的時候不能造成臉上有影子。

注意過強的光線

在Part1當中有稍微提到，拍攝女孩子的時候，首先要注意的就是臉上不能有不必要的影子。

晴天的日光非常強烈，也很容易出現影子。有影子就表示笑的時候眼角紋路、法令紋等都會變得非常顯眼。雖然我們可能會覺得好可愛！但大多數女孩子並不喜歡自己露出皺紋或者法令紋。「自己想拍的照片」會與女孩子「想被拍的照片」不太相同，會有這種差異多半問題就是影子。

雖然不是說臉部或肌膚有影子就都NG，但還請盡可能不要讓影子過於強烈。

尋找明亮的陰影處

光線直接打在肌膚上，就很容易形成影子，因此微陰的天候會比日光過於強烈的晴天來得好。有時從雲隙間還會射下陽光，增添光線種類。

若是過於晴朗，臉上會有影子的話，訣竅就是尋找向陽及陰影處的界線，在那附近拍攝。陰影處也區分為明亮及陰暗兩種，若在陰暗的陰影處（比方說大樹底下等處）拍攝，肌膚會看起來頗帶藍色（因為晴天的陰影處色溫非常高）。如果能在盡量靠向陽的明亮陰影處拍攝，臉部就不會像在陽光下那樣形成強烈影子、但又不至於過於陰暗。

仰頭當然會非常眩目，因此請對方閉上眼睛。
成為一張讓人能夠盡情想像力的照片。

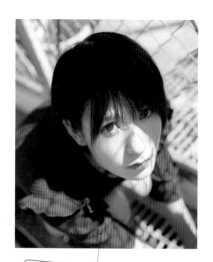

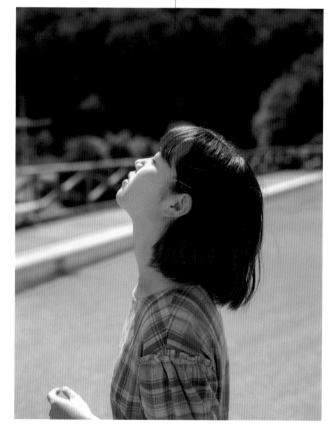

也可以刻意在臉上打造影子、加強印象，
但這種拍攝手法屬於特例。

刻意使用逆光拍攝

在沙灘等完全沒有陰影處的地方，為了不讓臉上形成影子，最有效的方式就是使用逆光拍攝，讓臉上整體都是影子。當然如此一來肌膚會整個變陰暗，請使用反光板將影子打淡。

白天的逆光是由正上方打來的光線，因此頭髮上會出現光圈。

微陰天的黃昏逆光。

天氣變陰就請對方抬頭

天氣變陰的時候，仰頭就能夠讓臉整體打到柔和的光線。因為雲朵能夠將太陽光柔和擴散開來。這張照片是請對方蹲下之後再抬頭，向上看的眼神非常可愛、打到臉部的光線也非常棒，是很推薦的拍攝方式。

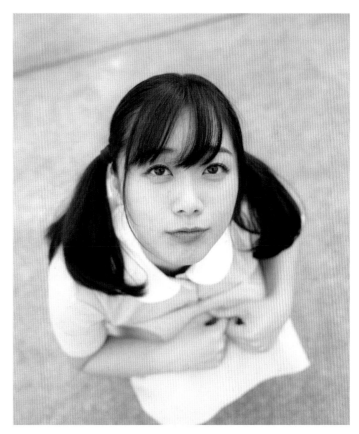

使用人工光線攝影時的光線使用方式

如果沒有窗戶、或者只用自然光線仍然太過陰暗的攝影棚,那就使用人工光線吧。
以下說明的是持續光與瞬間光當中,持續光(LED燈等)的使用方式。

攝影會當中使用持續光會比瞬間光好

攝影會當中,大部分人會使用機頂閃燈(裝設在攝影機頂部的閃光燈),但如此一來打光的方式將非常單調。瞬間光線指的就是像閃光燈等,只有在攝影的那瞬間會亮的照明。這是非常強硬的光線,因此不適合將肌膚上的漸層描繪得較為柔和美麗。

相對地,家中的燈光等那種持續光由於經常都亮著,在拍攝前就可以確認哪裡會有影子、打光的狀況如何等。

另外,燈具與女孩子之間也可以擺上能讓光線擴散的材料(描圖紙或者薄的白布等),這樣就可以使光線變柔和(這也可以應用在瞬間光上)。

由於拍攝時間短,為了要增加打光的模式,最好是使用手持的持續燈或者以腳架擺設等方式。

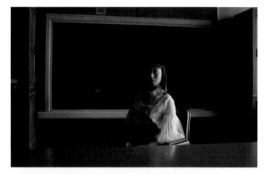

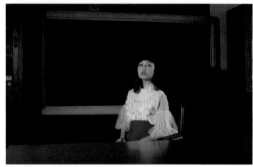

上方的照片只使用右邊窗戶射進的自然光線拍攝。雖然是非常有氣氛的照片,但其實在太過陰暗、連女孩子的臉都看不清楚,因此切換為人工光線(持續光:LED燈),便能拍出下面這張。

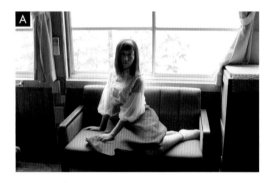

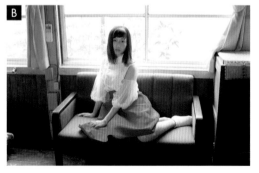

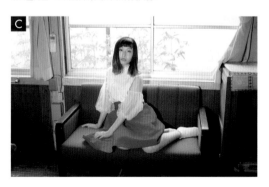

照片A是關閉持續光來拍攝的照片,由於逆光讓臉部變得一片黑。已經暗到用反光板也補不到光,因此就使用持續光來拍,得到了照片B。再加強光量之後就變成照片C的樣子。如果打了過強的光線,會看起來很不自然,因此請調整光量,以期能夠將女孩子拍得更美麗。

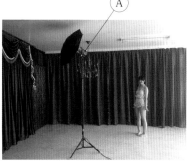

Ⓐ

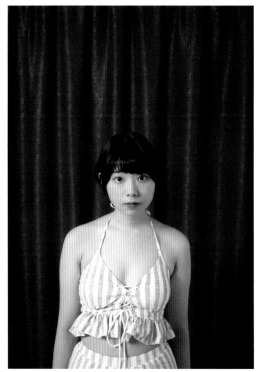

首先構思光源只有一個會比較容易。
為了要盡可能看起來像是自然光，因
此先假設有太陽情況下從太陽的位置
打燈。當然右邊就會有影子。

曝光資訊
ISO100 SS125
臉部中心F2.8

相機設定
ISO100 SS125 F2.8

模

↗ 1m　↑ 1m

Ⓐ
高度170cm
朝向模特兒45度角

相

ISO：感光度
SS：快門速度
F：光圈

模 ：模特兒

相 ：相機位置

攝影棚打光②

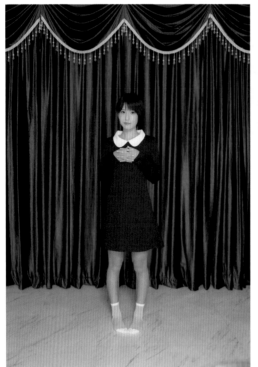

打光的基本是思考如何將光線加到夠。首先設置主光源照明A。為了要將光線打在全身而從斜上方打光；為了讓光線柔和些，因此用反光傘來反射光線。如果只有A的話，從上面打下來的光線容易造成臉部下方有影子，為了消除影子又加上照明B。

──曝光資訊──
ISO100 SS125
臉部中心 F5.6

──相機設定──
ISO100 SS125 F5.6

模

↑ 2m

Ⓑ 下往上朝模特兒45度
高度70cm

10cm↑

上往下朝
模特兒45度　Ⓐ
高度170cm

相

ISO：感光度
SS：快門速度
F：光圈

模 ：模特兒

相 ：相機位置

攝影棚打光③

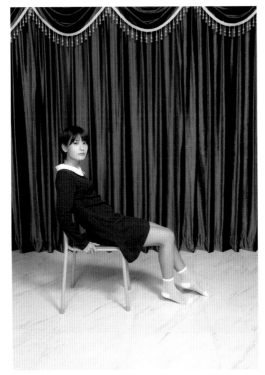

與②相同，先設置好主要光源照明
A。由於臉並不是朝向正面，這樣一
來就會有影子，因此使用照明B來將
臉部整體打上光線。

曝光資訊
ISO100 SS125
臉部中心 F8

相機設定
ISO100 SS125 F8

模

150cm

B

高度180cm
朝模特兒45度角

2m

高度180cm
朝模特兒45度角

A

相

ISO：感光度
SS：快門速度
F：光圈

模 ：模特兒

相 ：相機位置

攝影棚打光④

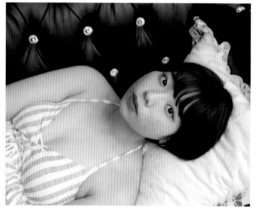

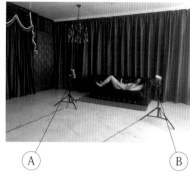

Ⓐ　　　　　　Ⓑ

由於請對方躺下，因此打光的概念是由天花板上灑下柔和光芒。天花板比反光傘還要寬、光線也容易擴散，因此將照明A、B都朝向天花板，讓反射光線打在女孩子身上。

模

1m ↗　　　↖ 1m

Ⓐ　1m ↗　　Ⓑ
　　相

天花板跳燈　　　　天花板跳燈
高度70cm　　　　高度70cm

曝光資訊
ISO100 SS125
臉部中心 F2.8
沙發位置F1.4

相機設定
ISO100 SS125 F2.8

ISO：感光度
SS：快門速度
F：光圈

模 ：模特兒

相 ：相機位置

天花板跳燈：將照明朝向天花板，讓天花板反射光線，獲得光線擴散的效果。

Part 5
拍出與眾不同
照片的
表現技巧

最後解說的是女孩子的表現技巧。
女孩子的主要表現方式有
①自然、②可愛、③性感、④冷酷
這四種。
其他也有非常多樣化的表現方式，
請思考能夠引導出女孩子各種魅力
的方向性，在表現上多做變化。

自然

如果覺得不修飾的樣子最具魅力、自然正是她的醍醐味，
那麼就灌注心力在引出女孩子自然的動作與表情吧。
不要讓對方過於在意相機，請一邊閒聊、以愉快的氣氛拍攝。

「到鄉下過暑假」氣氛

不加修飾的氛圍、魅力為小個子的
可愛女生。試著有在水與美麗綠色
景物的場所拍攝。為了要有自然
感，因此請對方穿上輕飄飄的洋
裝，以「暑假的時候回到鄉下的女
孩子」的概念，請她在泳池邊散
步。

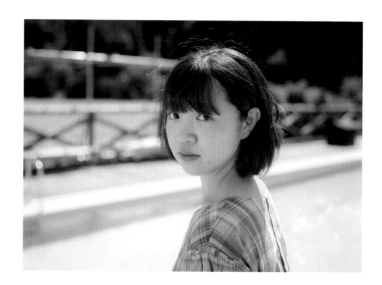

試著拍攝風拂髮絲的瞬間。

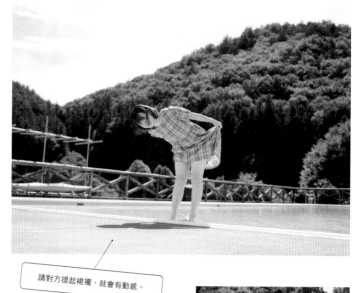

請對方提起裙襬，就會有動感。

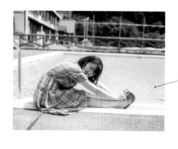

強調小個子可愛的姿勢。

拍出「星期天早上」氣氛

一樣是自然氛圍，但較帶成熟感的女孩子。身高較高、手腳纖長，因此使用肌膚露出較多的簡單T恤與短褲，表現出「星期天早上」來拍攝。頭髮綁成一束感覺比較清爽。

坐在房間角落、有點無聊的感覺。

將腳尖疊在一起，手也稍微握一下，可以強調出是個女孩子的感覺。

只要能帶出笑容就非常成功。

一樣的姿勢但將臉靠近膝蓋，就會更有女孩子味。

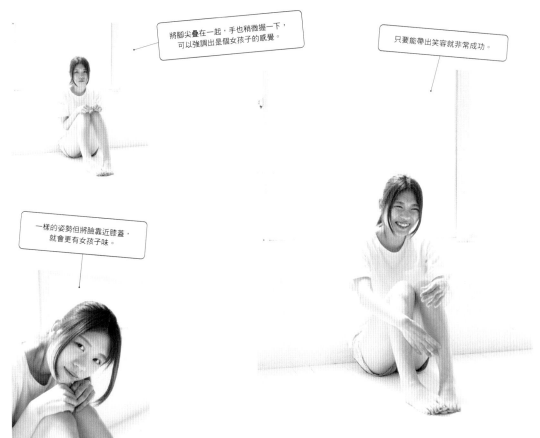

可愛

「可愛」是偶像照片中的王者。
不能單純將可愛的女孩子拍得很可愛就好，
要思考能夠強調可愛的服裝以及姿勢，盡量拍進鏡頭中。

追逐工作開啟與關閉模式

能讓人感受到偶像可愛感的女孩
子。由於設定是「工作攝影現
場」，因此試著拍攝工作中與休息
中的表情。服裝有制服與私人服裝
兩種，髮型也配合服裝做變化。

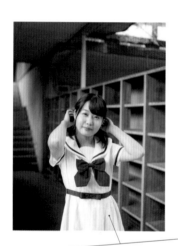

貓咪姿勢。動物姿勢都會看起來很可愛，
非常推薦。

在廢校外拍。
以制服及雙馬尾強調出偶像感。

小雞姿勢。

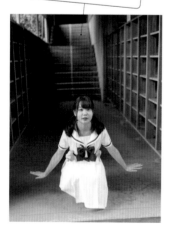

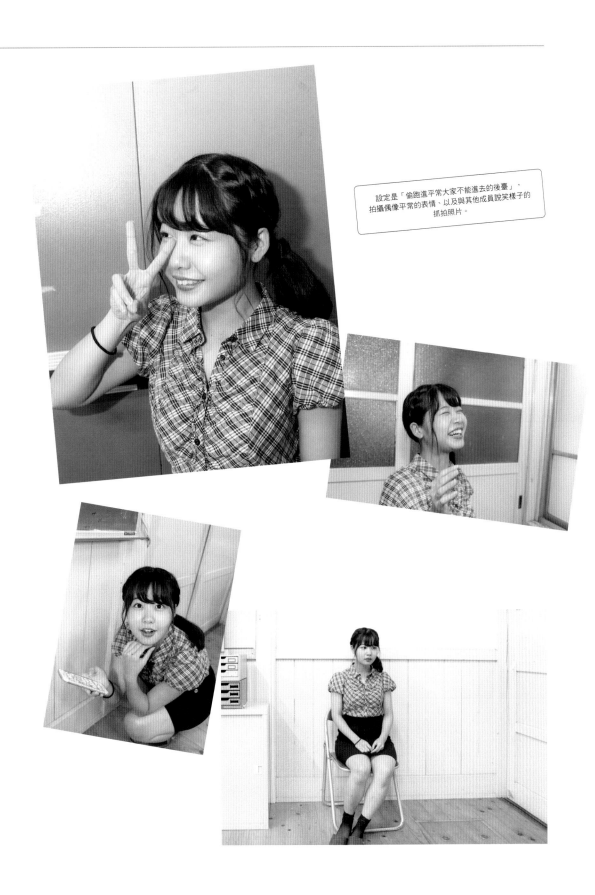

設定是「偷跑進平常大家不能進去的後臺」，
拍攝偶像平常的表情、以及與其他成員說笑樣子的
抓拍照片。

可愛 —————————————————————

拍攝兩種面孔，從少女轉為成人

眼睛與嘴部令人印象深刻的女孩子。個子嬌小、肌膚美麗，所以請對方穿可愛的洋裝及泳衣，分別拍出少女與成人的面相。

連同穿著的衣服在內，整體拍成可愛風格。

試著讓纖細的身體線條及美麗的肌膚亮眼些。
表情有些成熟感。

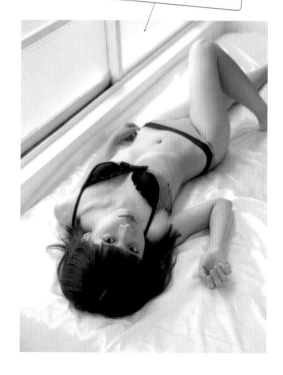

拍攝的時候設定為「感情很好的姊妹」。
天真無邪的笑容令人印象深刻。
是請對方搔癢的瞬間拍攝的照片。

拍攝肖像照常見的姿勢

同時具有可愛與成熟感的女孩子。拍攝在肖像照當中常見的「很可愛有活力的泳裝女孩」照片。

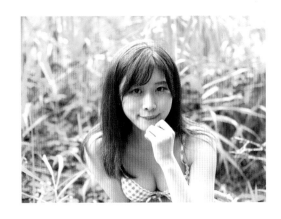

稍微向前傾，會讓胸部看起來比較大。

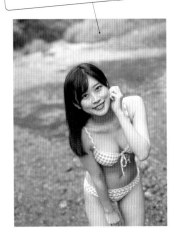

穿著泳衣跳舞，是典型的偶像照片。

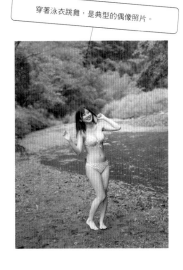

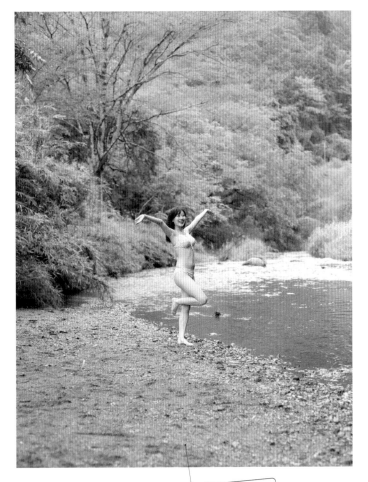

請對方舉起雙手、抬起一腳。

性感

如果想展露出成熟感或者性感,那就露出多一些肌膚、
穿材質略透光的服裝或者泳衣。當然也要在姿勢及打光方面多下點功夫。

讓肌膚多露一些

同時具備可愛與性感的女孩子。拍
攝時設定「休假日兩人一起去旅
行」。分別準備泳衣及具透光感的
洋裝兩種,並請對方做出會令人怦
然心動的姿勢。

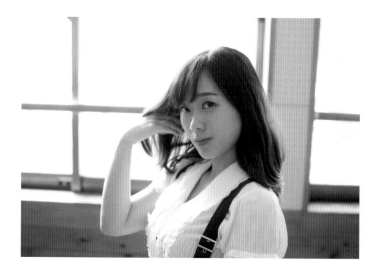

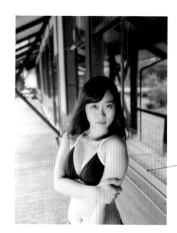

強調乳溝的動作、以及略為挑逗的表情。

非日常性的場景,
能讓人想像出各式各樣的故事。

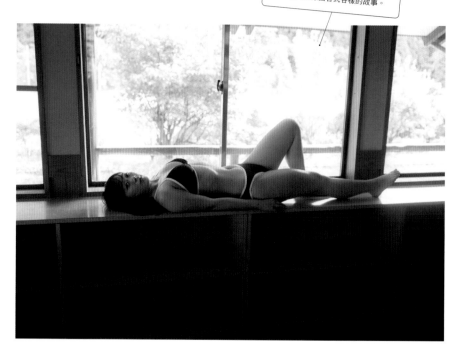

表現出非日常感

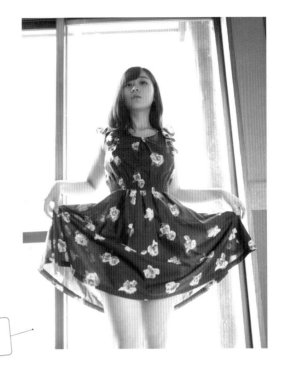

提起裙襬、
從上面往下俯視的樣子非常性感。

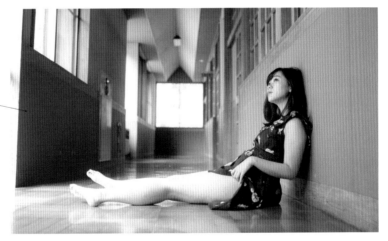

壓低腳尖能讓腿看起來更長。

將手放在身後,看起來很有意思。

性感 ————

拍攝女性特有的流線型

和「星期天早上」是同一位女孩
子。不一定服裝露出很多肌膚就會
讓人覺得性感。即使是私下普通服
裝也能在構圖上拍攝到比較多肌
膚，或者利用姿勢打造出窺視感，
有很多不同方法。

色情和性感是不一樣的。也可以研
究什麼樣的姿勢以及相機角度，才
能在不會曝光的範圍內讓腿顯長、
可以看到大腿等。

綁頭髮的姿勢是能讓人看到腋下的性感動作。

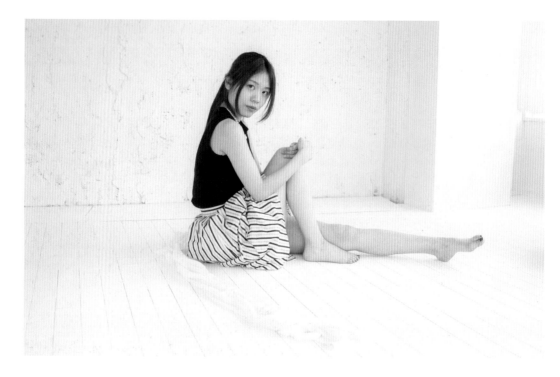

強調特別有魅力的部分

眼睛、嘴角、胸襟等處令人印象深刻的女孩子。性感當
中也可以試著特寫某個部位。

拍攝戴著耳飾的耳朵、白皙的肌膚。

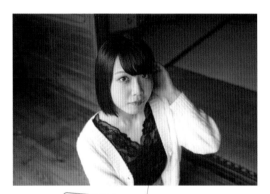

以令人小鹿亂撞的角度，拍攝凌亂的髮絲與
胸口略帶透明感的服裝。

為了加強容貌、鎖骨一路到胸口的印象，
從稍微上方的角度拍攝。

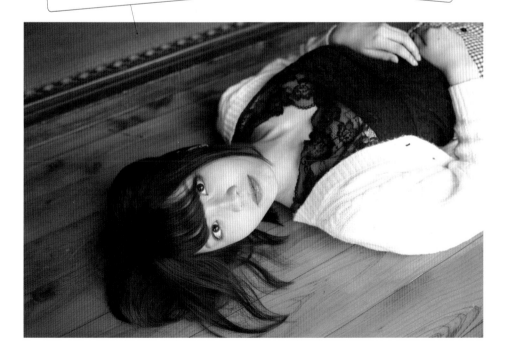

冷酷

也就是與一般所謂偶像的可愛感相反的調性，
若女孩子的魅力在於冷酷氛圍的話，可以試著以「人偶感」來拍攝，能夠凸顯出個性。

刻意不拍笑容

令人有著「要這樣拍才行」感受的
女孩子。由於是在廢校外拍，因此
使用較暗的光線或逆光，拍攝成有
些像人偶的風格。

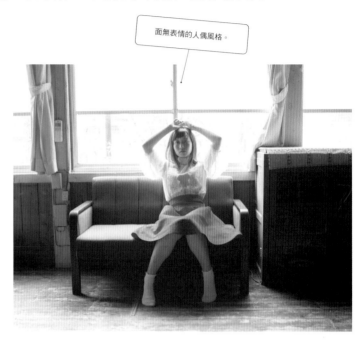

面無表情的人偶風格。

歪著頭的姿勢。

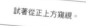

試著從正上方窺視。

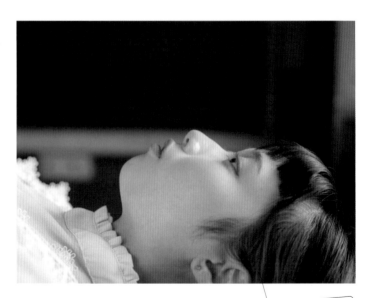

請她不要睜大眼睛、稍微張開雙唇。

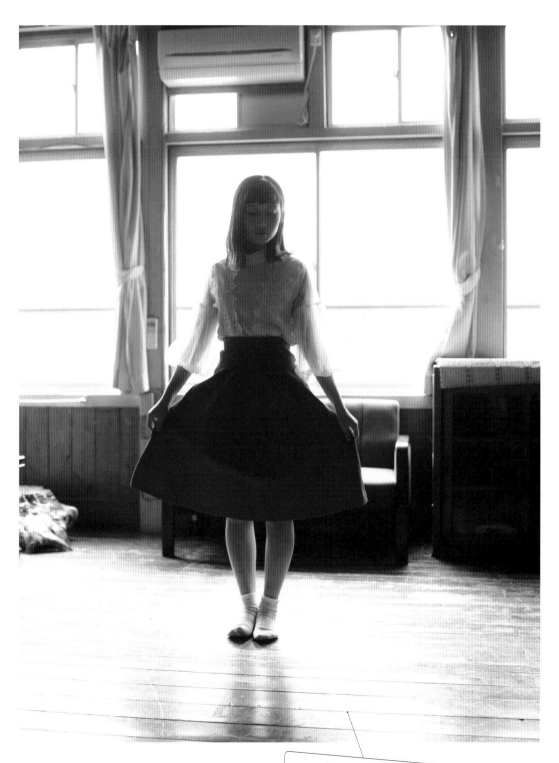

以逆光拍攝為剪影風格。
光線陰暗的程度也僅止於剛好略能窺見表情，
表現出冷酷的氣氛。

慵懶

女孩子有種魅力,是莫名的憂鬱、又有些慵懶的氣氛。
要拍攝這種女孩子魅力時,最適合在光線稀少的陰天拍攝。

使用雨天光線表現

這與「很可愛穿著泳裝的活潑女孩」是同一位。風格一百八十度大轉變,換上稍微成熟感的服裝之後,在雨天的古民家當中拍攝。

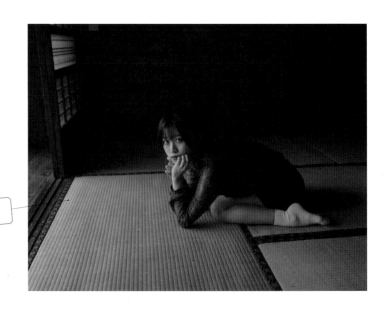

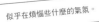
似乎在煩惱些什麼的氣氛。

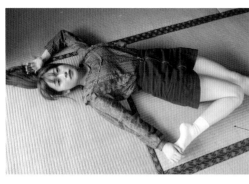

似乎很無聊的氣氛。
也讓人覺得有些性感的姿勢。

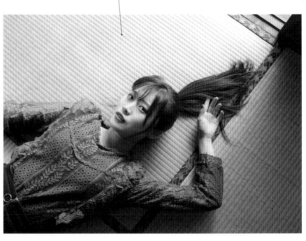

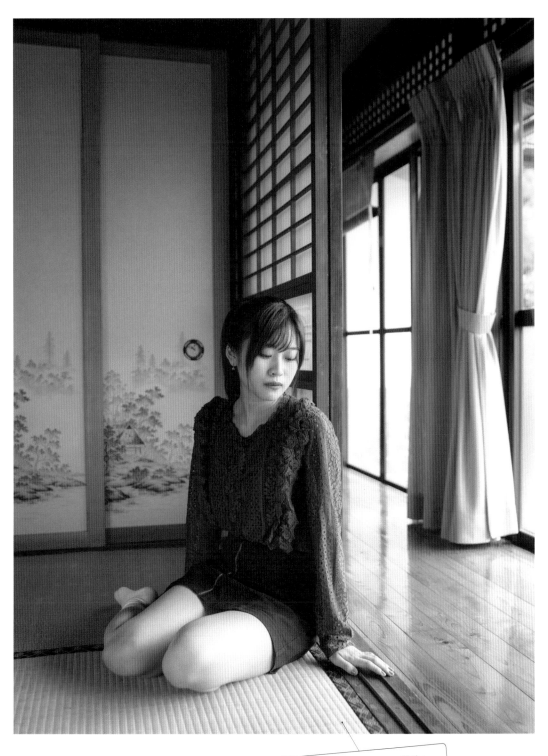

讓人想像著「是在等誰呢？」的照片。

慵懶

請對方憑空演個角色

非常適合短髮的女演員。設定為「和年紀較長的男朋友
（倦怠期）前來溫泉旅行」，請對方扮演這個角色。

一旦描繪出一個故事，
背景和小道具就會有其意義。

雖然進了旅館房間，
卻覺得懶洋洋……。

來滑一下手機好了。

要不要睡個覺呢……。

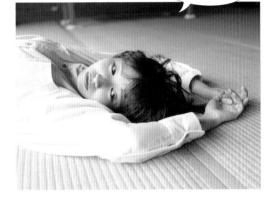

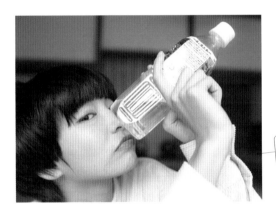

這是女孩子的即興動作。

此構圖是成為躺下來的男朋友視線，
隔著桌子看女朋友的瞬間。

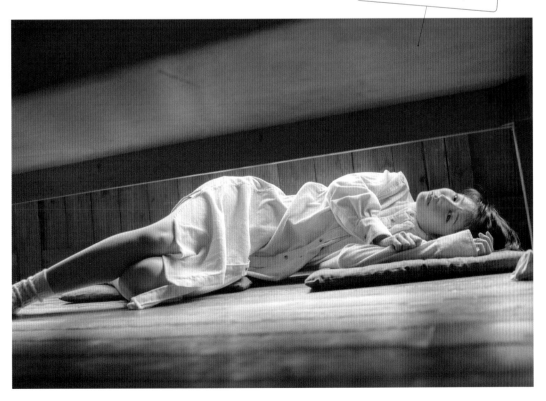

試著自由想像

設定一個虛構的故事或者關係性，選擇攝影場所及服裝等、
思考各式各樣的姿勢，自由地拓展想法。

兒時玩伴

拍攝的時候假定為兩人是兒時玩伴的女孩子假日。對稱的姿勢、請她們牽著
手一起動等，營造出感情很好的氣氛。

 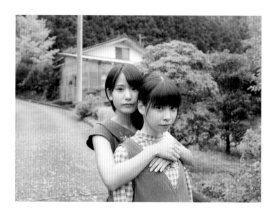

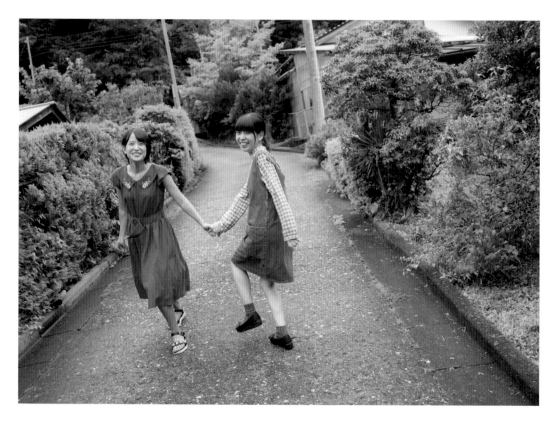

感情過佳的姊妹

為是在床上，所以會有家裡的房間那種氣氛。讓兩個人
緊貼在一起，互相搔擾等，表現出極為親密的關係。

試著自由想像

輕微百合感

和前一頁一樣是在床上，不過這和
姊妹不一樣，是比較有點意思的氣
氛。描繪出兩人世界。

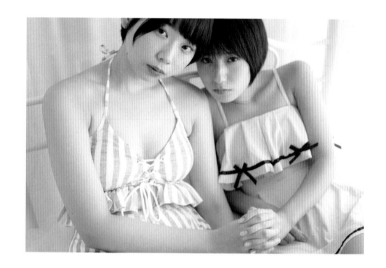

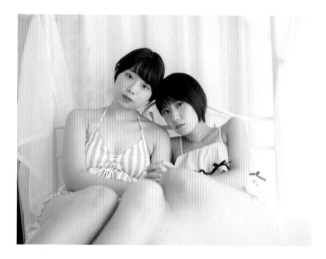

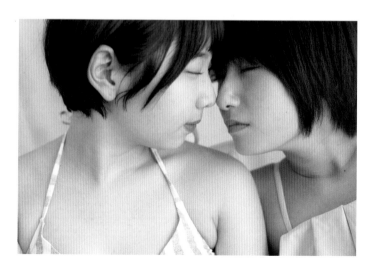

奇幻世界

表現出一種非現實感的世界觀也十分有趣。試著到角色
扮演用的攝影棚拍攝、或者請對方擺出比較非現實感的
姿勢。

在古民家外拍的時候，試著讓女孩子有人偶感，
表現出非現實的世界觀。

試著自由想像 ───

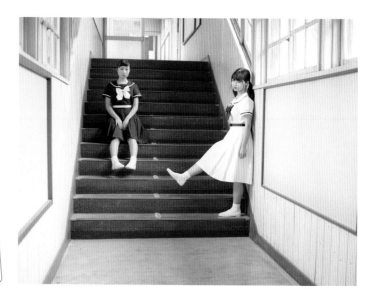

概念是「在人口越來越稀疏的小城鎮廢校當中，
仍然以幻影樣貌繼續存活的女學生」。
表現出非日常感的世界觀。

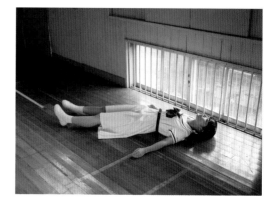

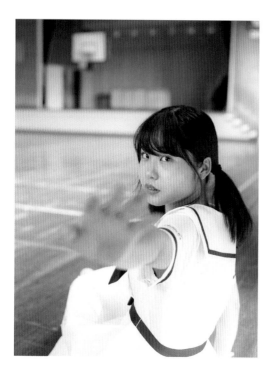

廢墟

使用晴天陰暗處會有的強烈藍色光線,讓古老的街道更顯寂寞氣氛。藍色牆壁造成的色偏效果也很棒。

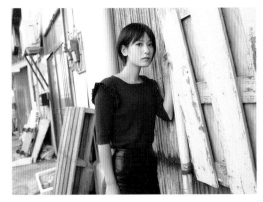

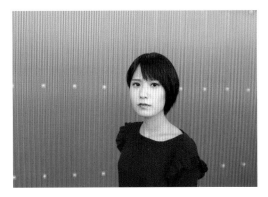

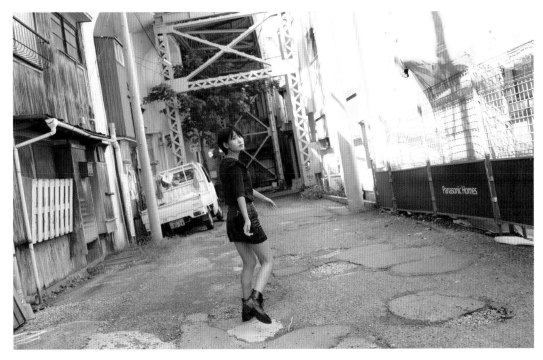

結語

　　本書的書名雖然是「偶像照片攝影方式　取景篇[※]」，但其實內容並非只有取景（構圖），同時也包含了光線、溝通、表現手法等，以整體性的手法說明拍攝女孩子照片的方式。

　　示範用的照片都是為了本書特地拍攝的，如果有特別喜歡的照片，也可以試試模仿著拍。

　　只要把這本書拿在手上，指著想拍的照片，說明「我想要拍這種感覺的照片」，女孩子應該也很容易理解。

　　如果照著我的示範照片去拍，卻覺得不太對、或者好像少了點什麼的話，那麼就表示可能是構圖、光線使用等技巧或者表現還不夠到家，請多加修鍊。

　　拍攝他人⋯⋯拍攝女孩子⋯⋯拍攝偶像，是難度越來越高。

　　如果是粉絲自然不在話下，要拍攝近在眼前的偶像，想來多半會因為緊張而不太順利。

　　雖然我說明了很多事情，不過最重要的，我想應該還是「讓眼前的女孩子信賴自己，希望她能夠覺得『想再讓我拍攝』」。

　　透過攝影會等機會，將偶像等各式各樣的女孩子拍得魅力十足，來為她們加油打氣吧！

※：日文原書名直譯

Special Thanks

Task have Fun
アクアノート

モデル

阿部百衣子
飯田菜々
金森優花
サエ
鷹枕チカ
月ヶ瀬みみ
遥佳
永
平川里紗
麦島リノ
meico
ゆこ
れみ

巻頭グラビア スタイリスト

有咲

巻頭グラビア ヘアメイク

北川香菜実
佐伯憂香
菅原利沙

協力

明智宏（有限会社ヴェルヴェットマネージメント）
高野晴美（有限会社ヴェルヴェットマネージメント）
山川佳浩（株式会社フレオエンターテイメント）
小寺拓未（株式会社フレオエンターテイメント）
ユカイハンズ 青山裕企写真事務所 アシスタント

TITLE

青山裕企妄攝私塾　偶像系女孩打造法

STAFF

出版	瑞昇文化事業股份有限公司
作者	青山裕企
譯者	黃詩婷
總編輯	郭湘齡
責任編輯	張聿雯
文字編輯	蕭妤秦
美術編輯	許菩真
排版	執筆者設計工作室
製版	印研科技有限公司
印刷	龍岡數位文化股份有限公司
法律顧問	立勤國際法律事務所　黃沛聲律師
戶名	瑞昇文化事業股份有限公司
劃撥帳號	19598343
地址	新北市中和區景平路464巷2弄1-4號
電話	(02)2945-3191
傳真	(02)2945-3190
網址	www.rising-books.com.tw
Mail	deepblue@rising-books.com.tw
初版日期	2021年5月
定價	550元

ORIGINAL JAPANESE EDITION STAFF

デザイン	甲谷 一（Happy and Happy）
	秦泉寺眞姫（Happy and Happy）
撮影協力	山田美幸
	梅田健太
取材・構成・編集	中山 薫
校正	笠井理恵

國家圖書館出版品預行編目資料

青山裕企妄攝私塾：偶像系女孩打造法/青山裕
企作；黃詩婷譯. -- 初版. -- 新北市：瑞昇文化
事業股份有限公司, 2021.05
160面；18.2x25.7公分
譯自：アイドルフォトの撮り方：かわいく・
美しく・セクシーに写すためのすべてを大公
開!
ISBN 978-986-401-486-6(平裝)

1.攝影技術 2.人像攝影

952　　　　　　　　　　　110005134